此书献给热爱设计专业的同学们

代　序

"代序"同"序"的区别在于"代"。这套丛书从酝酿、策划到首批书籍出版有它不同寻常的背景、动机和"出炉"过程，故将其"出炉"的背景和过程代为序。

时下，中国的设计教育进入了一个空前发展的历史阶段，她在给我们带来好运的同时也带来了许多困惑和忧虑：从教育观念的转变到教学体制的变革，从大规模扩招到教育质量的下滑，从教师水平的下降到学生素质的参差不齐……，这是我们必须面对的现实问题。同时，各院校又有各自不同的难题：有的忙于新办专业的基本建设；有的为急于缓解因扩招带来的重重压力；还有的全力以赴为申报博士点、硕士点东奔西跑……，但也有一些院校将重心放在教学改革和稳定提高办学水平和办学质量上。勿须质疑，教学改革是当前教育战线的主旋律，可喊唱的不少，实实在在推进的并不多。好大喜功、急于成名的浮躁学术风气渐渐盛行起来。教育工作百年树人，欲速则不达，需要时间来积累，这样简单的道理如今也遭到怀疑——有的学校连一届学生还没毕业，就宣称自己的办学观念如何先进，教学质量如何之好。他们将大量的精力都放到了如何"包装"和如何"打造"上。

去年初夏，在北京百万庄一个咖啡馆里，老朋友李东禧先生以他职业编辑人的敏锐看到艺术设计教育所面临的问题和隐匿的机遇：提出针对当前艺术设计教育改革和实践，收编和出版一批来自教学改革第一线的教学成果，尤其是课程改革实践成果，这对当前设计教育的改革和探索有着积极的现实意义。在李先生和中国建筑工业出版社有关领导的热心关照下，经过一段时间的酝酿，在江南大学设计学院牵头下，由华东地区几所名校教师成立了丛书编委会，第一批书目定为五本，由来自三所不同院校教师编写。此间两次学术会议更加印证了我们推出该套丛书的现实意义，一次是去年初秋在清华美院召开的"全国高等艺术设计院校视觉传达课程改革研讨会"，会议的规模虽然不大，活动也不张扬，但与会者都感到它的现实意义所在，对于教学第一线的教师来说最关心的不再是什么观念上的问题，而是教学内容和方法的实质性改革；第二次也是去年秋在南京艺术学院召开的"全国高等艺术院校学分制改革研讨会"，这次会上除了就如何推行学分制的改革进行了广泛交流外，引起大家关注的是"设计学院课程课题作品展"。我们认为再先进的教学观念，再合理的教学机制，最后都必须在具体的教学内容和教学方法上得到体现。这也是我们打算出版这套丛书最基本的一个出发点，同时，本丛书着重体现以下三个特点：1. 提倡教学观念的转变，强调课程内容的新颖性和时代特征。2. 放弃目前的课程名称与结构形式，打破传统教学过多强调概念和灌注式的教学，注重课程的实验性和原创性，激发学生主动学习的兴趣；通过课程的过程来展开教学。3. 在注重原理性教学基础上，拓宽视野，融会贯通，强调学生的理解力、分析力和创造力。

这套丛书不仅是几本书的编写，而是数门典型课程的实验过程，它同一般大而全的专著型教材不一样，既包含必备的专业知识点，同时又必须针对课程教学的进程、时段等来展开，有较强的操作性。另外，参与编写工作的所有教师都有十几年以上的教学经历，选择的科目也具有代表性。当然，课程改革是一个循序渐进的过程，要不断地通过教学实践加以验证。我们希望这套丛书的面世能更好地增强同行之间的广泛交流，并欢迎更多的兄弟院校和热心于课程教学研究的老师共同参与，将这套丛书继续编写下去，为我国的艺术设计教育改革和实践做些实实在在的工作。

<div align="right">

《高等艺术设计课程改革实验丛书》编委会

执笔　叶苹

2003 年 8 月

</div>

高等艺术设计课程改革实验丛书　　　　　　　　●何晓佑 编著

中国建筑工业出版社

设 计 问 题
设 计 方 法 教 程
Problems in Design

CONTENTS 目录

代序 …………………………………………………………………………………… 2
绪论　问题的提出 …………………………………………………………………… 5

1　问题—问题 ………………………………………………………………………… 12
1.1　问题的概念 ……………………………………………………………………… 12
1.2　我们生活中的问题 ……………………………………………………………… 13
1.3　为了美好的明天 ………………………………………………………………… 14

2　设计—问题 ………………………………………………………………………… 16
2.1　观察问题的视角 ………………………………………………………………… 16
2.2　发现问题的方法 ………………………………………………………………… 54
2.3　把握问题的能力 ………………………………………………………………… 57

3　学说—问题 ………………………………………………………………………… 58
3.1　道家学说与设计问题 …………………………………………………………… 58
3.2　风水学说与设计问题 …………………………………………………………… 62

4　问题导入设计 ……………………………………………………………………… 65
4.1　课题一：有碍我视觉的问题 …………………………………………………… 65
4.2　课题二：感觉舒适 ……………………………………………………………… 85
4.3　课题三：进入方式研究——"门"的概念 …………………………………… 92
4.4　课题四：装载方式研究——"鸡蛋" ………………………………………… 98
4.5　课题五："我想要的产品" …………………………………………………… 105

主要参考书目 ………………………………………………………………………… 127

《高等艺术设计课程改革实验丛书》
设计问题/问题的提出
Problems in Design

问题的提出　绪论

　　《设计问题》是我在"设计方法"课程教学中的一个章节，主要是帮助学习者掌握设计思维和设计能力的一种方法。学习设计与学习其他科学知识一样，掌握了正确的方法就能在以后的设计研究和设计实务中少走弯路。

　　现在各行各业都在讲改革，讲"与时俱进"，设计教学课程改革也是高校的一个热门话题。据我所知，"实验教材"是目前艺术设计类高校中最吸引人的热点，因为现代设计的观念引入我国的时间也就20多年，从无到有，中国设计教育在第一次发展浪潮中有了长足的进步，世界进入21世纪的今天，中国设计教育开始进入了第二个发展浪潮。据不完全统计，中国现在艺术、设计类院校包括开设艺术、设计类专业的学校已近千所，各个学校的招生规模也都在数十倍地增加。这样一种态势，对我们从事设计教育的人来讲是既喜又忧：喜的是设计教育终于被越来越多的人接受，设计教育步入一个空前发展的时代；忧的是，中国似乎又在犯一哄而上的老毛病，设计教育的发展存在着极大的盲目性：有的新办院校，一两个美术老师就能开办一个设计专业；有的新办专业的领导根本不懂何为设计，把其他学科的东西代替设计灌入教学，牛头不对马嘴；有的民办院校大量吃进社会上一些低层次的'"散兵游勇"，使之进入高等设计教育领域；更多的学校在经济利益的驱使下，不成比例地大量招生，使很多低文化素质、低水平的末流考生进入到设计人才培养的队伍中来。有人戏说：80年代，一块石头砸到十个人，其中一定有一个是经理，我说，以后一块石头砸到十个人，其中一定有一个是设计师。

　　中国太需要高质量的设计人才了。

　　我们怎样培养高质量的不同层面的设计师，防止若干年后大量低水平的学设计的学生进入社会，使本来水平就不太高的设计界被进一步"稀释"，延误中国设计水平的发展，这方面，值得我们从事设计教育的人好好研究。

　　另一个方面，众多设计院校几乎都是按一个模式在培养学生，即便是工科院校办的设计专业也与艺术院校办的设计专业没有区别。当然，设计教育有其学科本身的规律性，但是全国设

《高等艺术设计课程改革实验丛书》
设计问题/问题的提出
Problems in Design

计教育模式的一致性，人才培养的相似性，是不能适应新经济时代多样性发展特征的。在学校内，同一专业的学生学到毕业时几乎就像是一个人，或者说是好多个"小老师"，设计个性被抹杀了，工业化时代的"大批量生产"的概念在这里得到了"最好的"体现。

我从不否认事物发展是有阶段性的，也不同意某些学者认为我们的设计教育以前走过的路程都是错误的观点，问题是在进入新经济时代的今天，我们应该重新思考：如何适应新经济时代所要求的创新教育，如何适应"小而优、快而优"的新竞争法则。新经济时代的现代性是短暂的，不断被更新更现代的东西替代，我们过去所崇拜的古典主义的永恒价值不存在了，因为所谓"永恒价值"是惟一性的、不可修改的。今天，有什么是不可修改的？我在日本时照了一张像，我点击一下蒙娜丽莎，出来的照片是我的脸，蒙娜丽莎的头发，都是可以非常方便修改和嫁接的。时代不会永恒，惟一性不存在了，中心不存在了，权威衰落了，可以说这是一个不需要大师的时代，只有不断地创新才是惟一的出路。

现在，在设计教育界有一股不好的思潮，认为：中国之所以设计搞不上去是因为中国没有设计大师。

一段时间"与大师对话"、"与大师同行"、"大师班"、"设计教父"之类甚嚣尘上，我不赞同这样去改革中国的设计教育。社会正在从工业时代向信息时代迈进，生活在旧经济时代的设计教育（包括这些大师）正在面临新经济时代的挑战，我们如何根据新经济的特点去改革中国的设计教育是我们推动设计教育发展的基础，设计教育应该为新经济时代的到来作准备。

当浪潮掀起的时候，当改革推进的时候，各种各样的"实验"也必然伴随改革浪潮而来。大家都在思考、探索、实验、创新，这无论如何都是一件好事情，大家把自己的研究整理出来，把自己在设计教学中的尝试公开出来，作为设计教育同仁在教学中的一种参考，同样是对中国设计教育事业的一种贡献。

《高等艺术设计课程改革实验丛书》
设计问题/问题的提出
Problems in Design

我从20世纪80年代初期大学毕业以后一直从事工业设计教学工作，作为设计教育者，我们必须明确究竟应该培养什么样的设计师。这里有个办学思想与目标定位的问题。邓小平同志说"教育要面向现代化，面向世界，面向未来"，这是一个重要的思想。社会进入新经济时代，我们需要进一步转变教育思想观念，树立新世纪高等教育的人才观、质量观和教育观，大力强化人才培养的国际意识、创新意识、市场意识、多样化意识和质量意识。

教学思想方面我们提出了"大眼光"的观念，这里面包含着这样的认识：眼睛是一种"界面"，观察过去、观察今天、观察未来、观察一切；眼睛是观察的器官、思考的起点、行动的航线、目标的指南；因观察而发现问题，因观察而引发思考，因观察而促使行动，因观察而提高眼光；我们要帮助学生建立起这个界面，培养学生具有一双"设计师的眼睛"。这一界面包涵了三个层面的内容：创新视域、开阔视野、市场视角。视域、视野、视角的融合，最终构成了设计师的"大眼光"。

根据"大眼光"的教学思想，我们提出培养具有"传统文化视野、国际文化视域、市场经济视角"类型的设计人才。我们努力帮助学生建立"两个能力系统"，即："创新思维与工作方法的能力系统"；"具有市场前景的创新设计与开发设计的能力系统"。

近年来，我们在教学实施中着重把握了三个方面的重要转变：

第一，从过去教学中强调专业封闭的培养方式转变为强调创造性和革新精神。我们并不希望学习设计专业的每一个学生从一年级到四年级都是一样的课程菜单，给学生们有更多的选择权，可以结合自己的特点选择课程。我们在教学施行"完全学分制"教学体系中，打破了过去习惯的一成不变的课程系统，交给学生一个丰富的学习平台，学生可以在比较大的范围内选择和构建自己的知识体系。

第二，从过去教学中重点培养技能上的个体能力转变为培养设计上的合作能力。比如学生们非常追求"电脑快手"的能力，而忽略了"动脑快手"能力的培养。随着时代的发展，有技

《高等艺术设计课程改革实验丛书》
设计问题/问题的提出
Problems in Design

术已不是惟一的能力，创新思维的能力越来越占据主导地位，20世纪80年代我在英国进修的时候就感受到英国设计教育中"创新思维"的力量。回国在无锡轻工业学院工业设计系担任教师的时候，当时画效果图是设计专业学生最感兴趣的课程，而我在教学中则强调"构思的力量"。调入南京艺术学院组建工业设计专业之初，在课程系统中就明确开设了"造型创意学"课程，这在当时是一门全新的课程。工业设计不是一种单独的工业行业，工业设计贯穿在所有工业行业之中，因此，设计上的合作能力是一种越发突显的能力，在竞争越来越显示出国际化的时代，竞争也加剧了对个人能力要求的变化。在新经济时代，竞争关系开始趋向既合作又竞争，即便是互为竞争对手，也常常会结成战略联盟，在合作中竞争，在竞争中发展。这就要求工业设计师具有较强的合作能力，强调个性的艺术家与离不开共性的设计家最大的不同可能正在于此：艺术家是个人能力的发挥，设计家是集体能力的发挥。

第三，从过去教学中把知识分割过细也缺乏联系，转变为强调知识的整体性和综合运用知识解决问题的能力。新经济时代专业交叉十分频繁，设计也在不断涌现新的结合点，比如工业设计与信息经济的结合、工业设计与会展经济的结合、工业设计与城市景观的结合等等。工业设计已不仅仅是与工业领域的结合，工业设计也要适应社会发展的需要。我们将工业设计专业的课程系统融入到整个学院的课程系统之中，以课题带动课程，学生可以在全院课程系统中选择课程，这样的教学体系既为高精尖设计人才培养提供了"专"的环境，又为新兴领域、综合设计人才的培养提供了宽厚的土壤。

我们推行"学会学习"的教学理念。新经济时代发展迅速，大量的新事物不断涌现。因此，设计教育必须以加强教育者和学习者的适应能力，以便使教育者和学习者能够很快地、很容易地适应经常出现的新事物。演变的速度越来越快，就越必须具有预见未来事件发展动向的敏感性。因此，现在教学的目标不再仅仅是技能的传授，而是学习的问题，是"学会如何学习"的问题。教学的重点应该放在个人学习上、自我学习上，放在自我培养上。对于学生，不

《高等艺术设计课程改革实验丛书》
设计问题/问题的提出
Problems in Design

应该为他们提供一个完美无缺、今后不再改变的知识体系，而应该向他们提供学习的钥匙、学习的能力，以便使他们一生中能够连续不断地进行必要的学习，不断地获取运用所需要知识的能力。学生按学分制选课规则进入课程学习，自己组合专业知识构架，自己塑造自己的能力系统，自己设计自己。这是一种新的学习革命，学生在自我选择中学会认知、学会做事、学会合作、学会生存。

这样的教学观念，就要求我们必须将培养学生的能力作为教学的主要方向。那么，我们应该抓住什么关键环节来培养学生的这种能力呢？

我注意到这样一种现象，很多艺术设计专业的教学太注意"美的形式"问题，自觉不自觉地将"形式导入设计"的方法作为艺术设计的一般方法交给学生，这种"从形式到形式"的方法，使学生们对设计的思考"表面化"、"浅显化",在这里,设计的本质力量被弱化了。我比较反对所谓"形式观察形式分析"的设计思维，比较主张"形态对应问题研究"的设计思维，因此在我的教学中强调"从问题导入设计"的观念，反对"从形式导入设计"的观念，使学生养成思考的习惯，培养学生对问题的把握能力。这种把握能力包括：发现问题的能力（敏锐性和设计感觉）、认识问题的能力（知识的面和深度）、提出问题的能力（创造性和思维活跃程度）、解决问题的能力（技术水平和综合知识），我以为这是设计之所以有效的根本方法。

什么是设计？

我们说格罗皮乌斯任校长的包豪斯创建了现代设计的基础，那么现代设计的定义是什么呢？尽管从20世纪初就开始使用"设计（Design）"一词，但是，关于它的准确定义却众说纷纭，正如一位俄国学者所说"虽然西方有关设计的著作已经有了半个多世纪的发展，但其中却谈不上有一致的观点。问题的症结就在于，设计往往经常被用来表示在工业中艺术家的活动本身；也经常被用来表示这种活动的产品；而有时，还被用来表示整体上的这一活动的组织领域。因此，在不同的状况下，对于设计的解释便极其宽泛，远远超过了最初的表示艺术家解决

《高等艺术设计课程改革实验丛书》
设计问题/问题的提出
Problems in Design

工业生产中的任务活动的这一范围。"1960年,由联合国教科文组织举办的国际设计讲习班曾就设计的定义作出过规范性表述:"设计是一种创造性的活动,其目的是确定工业产品的形式性质。这些性质也包括产品的外部特征,但主要包括将产品变为消费者和制造者双方观点来看的同一整体的那些结构和功能的相互联系。"这个定义是从工业产品设计角度所作的表述,相似的表述也可以在《简明不列颠百科全书》的相关词条中看到:"设计(Design),美术方面,设计常指拟定计划的过程,又特指记在心中或者制成草图或模型的具体计划。产品的设计,首先指准备制成成品的部件之间的相互关系,这种设计通常要受到四种因素的限制,材料的性能,材料加工方法所起的作用,整体的各部件的紧密结合,整体对于观赏者、使用者或受其影响者所产生的效果"。

这个定义表述了20世纪设计界所共同承认的要素,组成了现代设计的主要原则:

第一,材料因素和合理选材的原则;

第二,技术因素和因材施技的原则;

第三,结构因素和科学构造的原则;

第四,功能因素和便利使用的原则;

第五,审美因素和精美愉快的原则。

现代设计是基于现代社会、现代生活的计划内容,其决定因素包括现代社会标准,现代经济和市场,现代人的需求,现代的技术条件,现代生产条件等等几个大的基本因素,是为现代经济、现代市场和现代社会提供服务的一种积极的活动。

美国著名的管理学家、心理学家赫伯特·A·西蒙教授从心理学研究出发,首先提出了设计是创造人为事物的科学。认为人为事物是处在自然事物及其以外事物的薄薄界面上,创造这些人为事物,也就是通过人的内在因素如何适应外在环境而达到目的,意思是说,设计是通过主观对客观的适应而创造人为事物的科学。

Problems in Design

　　现代设计的范畴较为广泛，广义讲我们生活空间几乎所有的人造物都是经过设计的，从宇宙飞船到口红，都涉及到设计。现代设计是以人为核心，利用现代技术条件，把一种计划、规划、设想、问题解决的方法通过视觉方式传达出来的活动过程。我更主张：设计是创造性地解决问题的过程。因为设计是为了我们的生活更加美好，是为了人类高质量地生活在这个世界上，因此设计就要解决我们生活中的各种各样的问题。我们无时无刻不在面对复杂的世界，作为一名设计师，观察问题、发现问题、分析问题、提出问题、研究问题、把握问题，最终达到解决问题的目的。

　　因此，我认为作为一名设计师，对问题的把握能力是最重要的。有问题才会有思考，有思考才会有解决问题的方案。设计应该从"问题导入"而非从"形态导入"。我们学习设计的人最容易犯的错误就是从形态导入设计，这样的设计观念或者说设计方法最容易从形式到形式，只是追求了一个表象的东西，而恰恰忽视了设计最本质的东西：解决问题。如果我们设计的对象只存在美与不美的问题，也许仅仅只存在形式问题，从形式导入是正常的，问题在于大量的设计对象的问题决不仅仅是一个美的问题，美不是设计美学的惟一条件，这也正是美学与设计美学最大的不同点。

　　基于这样的观点，我写这本书，主要是想通过教学的形式使学习者知道这一点：设计要从问题导入而不是从形式导入。

　　我的母校无锡江南大学设计学院（原无锡轻工业学院工业设计系）出版一套"高等艺术设计课程改革实验丛书"，要我提供课程教学的教材，母校之命难违，我将我这些年上"设计方法"课程的一部分整理成《设计问题》一书，奉献给大家，希望对从事设计教学的同仁和学习设计的同学有点用。

《高等艺术设计课程改革实验丛书》
设计问题/问题—问题
Problems in Design

1 问题—问题

1.1 问题的概念

问题的正确解释是：
(1)"要求回答或解释的题目"；
(2)"需要研究讨论并加以解决的矛盾和疑难"。

我们生活本身就是在不断地寻找、理清、回答、解决生活中各种矛盾、疑难的过程中提高的。有问题才会有创造，因为问题意识、问题能力是创新意识、创新能力的基础。西方哲学史上有一个著名的故事：在剑桥大学，维特根斯坦是大哲学家穆尔的学生。有一天，大哲学家罗素问穆尔："谁是你最好的学生？"穆尔毫不犹豫地回答："维特根斯坦。""为什么？""因为，在我的所有学生中，只有他一个人在听我的课时，老是流露着迷茫的神色，老是有一大堆问题。"后来维特根斯坦的名气超过了罗素。有一次有人问维特根斯坦："罗素为什么落伍了？"他回答说："因为他没有问题了。"没有问题，创造也就停止了。

我们必须保持旺盛的发现问题的能力，以问题为设计的纽带，激发问题意识、加深问题深度、探求解决问题的方法，尤其要形成自己对解决问题的独立见解。面对问题，有"问"有"答"，解决了疑难又出现新的问题，再来回答，事物的发展总是不断地从肯定走向否定，再走向肯定,呈现出周期性。这是一种"在更高阶段上"，"重新达到了原来的出发点"的周期性运动。人们不断地发现问题、解决问题，从而推动着世界的发展。英国哲学家波伯(Popper)根据解决问题的实践提出了解决问题的一般模式"P1→TS→EE→P2"：

P1 目前存在的问题；
TS 解决P1 问题所作的暂时结论；
EE 选择解决问题的最佳方案；
P2 问题P1 的解，P2 的完成意味着新的问题的出现。

《高等艺术设计课程改革实验丛书》
设计问题/问题 问题
Problems in Design

设计也符合波伯模式：P1→TS→EE→P2，设计也是不断地从肯定走向否定，螺旋式地发展。设计的一开始是提出问题，即设计人员或用户发现设计对象存在一些问题，设计的完成表明设计问题已经解决，一旦投入使用就会给世界带来新的变化。世界出现了新的变化，必然会出现新的问题，因而也对设计提出了一个新的要求。

1.2 我们生活中的问题

从"上帝"创造了人的那一刻起就留下了问题，不是吗，夏娃和亚当偷吃了禁果，眼睛明亮了，知道自己赤身裸体，知道了善恶，因此得罪了神，被逐出伊甸园，建立了人间。光着身子走出伊甸园，要有衣服穿，要有房子住，要有工具劳动创造财富使自己能很好地生存，要通过语言和视觉交流建立联系，这一切问题都要解决。神话中的人也要自己解决生活的问题，何况在人类发展历史的过程中何止千千万万的问题需要人类来解决呢。

问题总是存在于我们的生活之中。今天，我们的生活越来越向高质量的水准迈进，社会在发展，这是有目共睹的，但我们仍然不断面临着的各种各样的问题影响着我们生活质量的进一步提高："城市建设病"、"电脑病"、"商品病"、"人情沙漠"、"现代文盲"、"视觉干扰"、"设计垃圾"、"健康障碍"、"光污染"、"音乐噪声"等等，这些20世纪末产生的"现代综合症"无时无刻不在损害着我们的生活质量。城市建设越来越趋向雷同，建筑风格千篇一律地追求所谓的现代而失去了地域文化特色，城市公共设施设计从南到北，从大到小都像是一个模子里出来的一样；电脑广泛进入我们的生活，带来了工作、学习、生活方式的巨大变化，同时也带来了"电脑病"的泛滥，腰酸背痛、视力下降、颈椎疲劳、手腕酸痛等严重影响了操作者的身体健康，随着电脑附件的增多，使用也越来越不符合人的动作行为要求，造成很多这样那样的不便；随着家用电器和个人信息工具的普及，人们反而不会用了，太多的功能键"看不懂"，不知道如何操作，结果很多人花大价钱买来的多功能机也只是使用一两个功能，

《高等艺术设计课程改革实验丛书》
设计问题/问题—问题
Problems in Design

造成价值浪费；电器设施的外挂件严重影响了建筑外观的形象，甚至街面店铺的空调外设件对过路行人造成了伤害，太多的不良产品设计和使用方式破坏着城市环境的效果，妨碍着人们的生活秩序，大量的不良包装和各种污染材料造成的城市垃圾，使得我们的生活空间质量下降；现代高科技使人际直接交往的频率大大减少，情感危机也不断地影响着社会和家庭的稳定；企业的"同质竞争"造成企业产品大量雷同，商战的结果是使企业和商家元气大伤，消费者的不同层面的需求得不到满足，等等、等等。我们生活中确实有很多很多问题。

1.3 为了美好的明天

这些"现代综合症"看起来只是一些产品有些问题或只是一些操作上的不全面而已，其实这些问题反映了在现代社会的物质生产中，仅仅生产出可用的东西是不行的，我们的生活不仅需要满足物理功能的要求，还需要满足生理功能和心理功能的要求。为了满足人们的这些要求，我们设计师需要去不断地发现问题和解决问题，只有将发生在我们生活中的问题一个一个地解决了，我们的生活质量才可能有实质性的提高，我们才可能去创造更美好的生活。这实际上是我们的生产者、设计者和消费者应该具有的共同观念。

设计就是这样在我们的生活中发挥着生生不息的作用。设计师们用一项项使用方式、功能特点、视觉感受全新的设计，将人们从传统的方式中解脱出来。高速、舒适的现代化交通工具，方便、快捷的办公信息终端，干净、整洁的电器化厨具，精密、安全的高级医疗设备，奇妙、刺激的娱乐用具，便于携带的旅行用品，科学合理的教学设备，声色优美的音响组合，图像清晰的影视器材等等，使人类在工作、学习、饮食、娱乐、旅行、保健等各个方面都进入了一个高水平的现代化生活时期。这一切，虽然都是科学技术的重大发明，但其背后都有一个现代设计的蓝图。

设计永远是面对明天的行业，不断地创新，不断地完善。

《高等艺术设计课程改革实验丛书》
设计问题/问题—问题

Problems in Design

 中国自改革开放以来，20多年间发生了巨大的变化。20多年前人们的生活只满足于温饱，家里有台收音机就算是很不错的消费品了。夏天一把扇子，一张凉床，冬天一家人围着炭盆，日出而作、日落而息的生活方式，中国人的消费范围是狭窄的。20世纪70年代，人们曾经用多少条腿的家具来形容新婚家庭的财产，后来有了"三大件"、"三转一响"（手表、自行车、缝纫机、收音机）之说。这些都十分典型地说明了当时的消费意识是以数量为标准的。

 20世纪80年代起，中国开始从封闭的计划经济体系转向开放的市场经济体系，从单一的卖方市场转向多样化的买方市场，人们的消费水平和消费结构发生了巨大的变化。中国社会的消费意识由对消费品数量的拥有转为对消费品品牌的拥有，人们更多谈论的是拥有什么样的品牌。消费者的消费意识和消费行为也都发生了很大的改变。人们不再把单纯的价格因素看成是惟一的购买因素，在消费心理和意识上都更加成熟、独立。

 时代进入21世纪，人们的消费意识又在进一步改变，大范围的交流——电子产品，走向自然——旅游产品，快速出行——家用汽车,成为消费时尚。"形象消费"也被提到相当的高度。花钱买享受、买愉快、买漂亮、买情调。

 21世纪的今天，现代设计将全面融入我们的生活，融入以信息技术、生物技术、纳米技术等七大技术为基本内容的科技发展之中，将现代设计的艺术创造精神渗透到所有产业领域，成为融科学理念与艺术精神、创新意识与务实态度于一体的新思维与创造方法论，为了解决人类新世纪生活中不断产生的各种问题、为了综合国力的提高、为了经济的不断向前发展发挥作用。

《高等艺术设计课程改革实验丛书》
设计问题/设计—问题
Problems in Design

2　设计—问题

　　设计是解决问题的过程，作为设计师首先是能发现问题，问题的发掘是设计过程的动机，是起点，设计师的第一任务就是认清问题所在。一般问题来自各式各样的因素，设计师要把握问题的构成，这一能力对设计师来说是非常重要的，这与设计师的设计观、信息量和经验有关。如果缺乏应有的知识和经验，就只能设计出极其幼稚的物品。明确了问题所在，就应该了解构成问题的要素。问题是设计的对象，只有明白了这些不同的要素，方可使问题的构成更为明确。认识问题的目的是为了寻求解决问题的方向，只有明确把握了各要素间应该解决的问题，才能明确应采用何种解决问题的方法。

　　明白这样的一个连环链，对把握观察问题的视角、发现问题的方法是非常重要的。

2.1　观察问题的视角

　　视角：看问题的角度。

　　逻辑学中有这样这样一个故事：有两个园丁在菜园里为主人干活，园丁甲看见白菜叶上生了虫子，便把虫捉了踩死，园丁乙看到了，就埋怨他不该踩死虫子。于是两个园丁便吵了起来。这时，主人带着管家走了过来，责问他们为什么吵架。园丁甲说："主人，我看见虫子在吃白菜，就把虫子踩死了，我觉得不踩死虫子怎么能保护白菜呢？"主人说："你说得对，完全对。"园丁乙说："主人，虫子也是一条生命，它不吃白菜怎么能活下去呢？而园丁甲却把虫子捉了踩死，我要是不阻止他，怎么能保护虫子的生命（乃至整个生态平衡）呢？"主人点头道："你说得对，完全对。"站在一旁的管家有些迷惑不解，他悄声地问："主人，根据逻辑学上的道理，要是两种观点发生矛盾的话，其中必有一错，而不可能都对的。"主人点头道："你说得对，完全对。"

　　那么到底谁对？这实际上是个视角问题，看你从哪方面看。比如有人看到半杯水，说："唉，只有半杯水了。"有人看到半杯水，说："呀，还有半杯水。"这是不同的人对生活

《高等艺术设计课程改革实验丛书》
设计问题/设计—问题
Problems in Design

不同视角所产生的不同观点。

设计师的工作就是要不断变换视角在生活中寻找问题，因此，设计师的眼光要与常人不同。比如看人体，普通人可能只注意性感部位；解剖学家可能只注意骨骼之间的关系；艺术家可能只注意优美的形体曲线；设计家除了上述的注意点外，还应该注意别人不太注意的点：虚空间、数学上的点线面（两点一线、三点一面、乌比莫斯圈等），要能从更新的视角来感觉问题、把握问题。这是一种能力，具体体现在：观察问题的能力、发现问题的能力、分析问题的能力、提出问题的能力、研究问题的能力、解决问题的能力。

日本创造学家高桥浩说："觉察不正常的状况，觉察不调和，觉察缺点不和谐发现性；觉察欲求，觉察变化，觉察时尚课题的发现；觉察关系，觉察内在共同性的洞察力。"这说明观察的类型是各异的，是由设计师潜在的感受性作用以及在搜索不寻常状态和专心的程度复合而成。由此他才能搜索出设计问题的关键。

归根结底，设计水平的高低，体现了设计师的感悟能力，而其基础是设计师的思维能力。

创意思维一词是根据英文Creative Idea翻译过来的，如果直译，这个词组的含义就是"具有创造性的意念（观念）"，意念是人脑的念头、想法，观念是人的思维意识，是客观事物在人脑里留下的概括的形象。这种创造性的意念或观念的产生，是人脑创造性思维的结果。

所谓创造性是反映事物本质属性和内在、外在有机联系，具有新颖的、广义模式的一种可以物化的思想心理活动。

思想起源于一个意念，也就是你有怎样的意念，便有怎样的思想；你有怎样的思想，便有怎样的性格；你有怎样的性格，就会有怎样的态度；你有怎样的态度，就会有怎样的行为方式，而行为方式就确定了你的命运。

《高等艺术设计课程改革实验丛书》
设计问题/设计—问题
Problems in Design

我们可以进行这样的比较：人与动物相比，人的手掌比不上虎豹的利爪；人的眼睛比不上老鹰眼睛的锐敏；人的双脚追不上奔跑的鹿；人的耳朵听不见许多小动物都能感知的超声波……，用生物学家的话来说，人的每一种生理器官都不具有"特异性"。如果仅仅依靠这些平常的器官，不用说征服自然，就连人类自身的生存，也会遇到很大的困难。

很显然，人类的神奇力量并非来自肢体而是来自头脑，来自人类头脑所独有的思维功能。正是因为人的思维能力，人类才能创造出丰富的世界来。那么，人的思维为什么有这样的神奇力量呢？因为人的思维具有"超越性"特质。思维能超越具体的时间，也就是说，思维能够在人的头脑中构想具体时间之外的事物和情景。我们可以回忆过去、设想未来，思考可以在历史和未来之间游荡。

比如未来主义建筑师安东尼奥·圣·艾利亚（Antonio Sant Elia 1888年～1916年），早在20世纪初就构想着未来的城市空间的样式，他说"我们不再是大教堂、皇宫、议政厅的人，而是大饭店、火车站、广阔的道路、巨大的港口、有屋顶的市场、辉煌明亮的画廊、高速公路、破坏与重建计划中的人"。"现代建筑的问题，不是重新安排它的线条，不是要找到一种新的模具、新的门窗框架，或是用女像柱、大黄蜂、青蛙等来代替柱、壁柱和梁托，而是要在理智的水平上吸收科学技术的每一种成就来提高新的建筑结构，完全从现代生活的特殊性和我们的情感中审美价值的影响出发，来建立新的形式、新的线条和新的存在理由。"安东尼奥·圣·艾利亚28岁时在第一次世界大战中阵亡了，但他超越历史阶段的设计理想今天已成为我们现在生活的具体空间。思维能超越具体的空间。也就是说，思维能够在人的头脑中构想具体空间之外的事物和情景。我们可以不受地点的约束，发挥我们的思维创造。

"世界公园"就是一个创造性的设计开发。当然目前我国所建的"世界公园"受到各种条件的限制，实在像个玩具。如果我们能够根据各个国家的实景尺寸建立一个虚拟的"世界

《高等艺术设计课程改革实验丛书》
设计问题/设计一问题
Problems in Design

公园",真实世界与虚拟世界有效地结合成一个充满奇幻的空间,一定能吸引大家的游兴。

思维能超越具体的客观事物。也就是说,思维能够在人的头脑中构想具体现实之外的事物和情景。我们可以充分地想像,去追求我们的理想境界。

前苏联人阿尔多尔·克拉尔克在其著作《未来的轮廓》一书中力求使人们相信,在未来,失重或者减弱了重力将成为人类的习惯状态,甚至是正常状态。可能还会有这样的时候,那时在宇宙空间站上、在重力小的星球上,将住有比地球上更多的人。即便在地球上,也有可能控制重力。人借助于个人重力控制器将像鸟和鱼一样摆脱垂直的统治而获得任何平面状态中位移的自由。在城市中要是有相当方便的窗口,就谁也不会再用电梯,人们因此获得高度的活动性,这将会使人们免除由于很少活动而产生的疾病。当人们学会控制重力的时候,住宅也会升到空中。房屋将不再固定在一个地方,而成为比现在的旅游汽车拖车要方便得多的东西,它们可以在陆上和海上移来移去,从一个国家移到另一个国家,从一个气候地带移到另一个气候地带;它们将跟着太阳移动,根据一年的季节变换改变自己的位置。我们的祖先曾经是游牧民族,我们的后代有可能是不定居的。

超越性是人类思维最基本的属性,也是思维能够产生创意的根本原因。

我们提倡创意思维,但在现实生活中

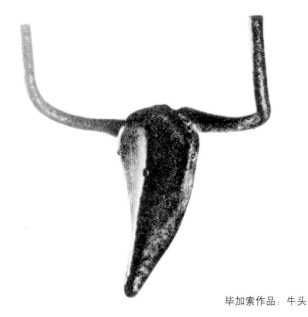

毕加索作品:牛头

《高等艺术设计课程改革实验丛书》
设计问题/设计—问题
Problems in Design

总有这样那样的东西在制约着我们的创意思考，对于新的东西，旧的东西总不会轻易让位，比如传统文化对创意的制约就非常大。

在传统的社会中，整个社会自上而下形成一个稳固的金字塔，社会主体是单一的而不是多元的，所以极少发生横向之间的竞争，没有竞争就不需要创意，人们已经习惯了依照老规矩办事。对人们创意思维产生消极影响的还有"惯常定势"。在长期的思维实践中，每个人都形成了自己惯用的、格式化的思考模型，当面临外界事物或现实问题的时候，我们能够不假思索地把它们纳入特定的思维框架，并沿着特定的思维路径对它们进行思考和处理，这就是思维的惯常定势。比如：权威定势、从众定势、经验定势、书本定势等。

所谓创意视角，就是用不寻常的视角去观察寻常的事物，使得事物显示出某些不寻常的性质。所谓不寻常的性质，并非事物新产生的性质，而是一直存在于事物中的，只不过以前人们从未发现罢了。比如毕加索的"牛"，实际上是人们生活中常用的自行车的坐垫和把手的重新组合，这一在人们生活中司空见惯的东西，通过艺术家的手就表现出不寻常的性质，成为一件艺术品。

2.1.1 视角之一：肯定视角

当头脑思考一种具体的事物或者观念的时候，首先设定它是正确的、好的、有益的、有价值的，然后沿着这种视角，寻找这种事物或观念的优点和价值。

不要急于否定自己，也不要刻意追求"彻底的全面"。

有一个"金银盾"的故事：一个将军站在盾牌的前面，说盾牌是"金子做的"，另一个将军站在盾牌后面，说盾牌是"银子做的"，第三个将军站在盾牌的侧面，说盾牌是"金子和银子做的"。很显然，前面两位将军的话是片面的，第三位将军的话是全面的，但只是相对前面两位将军来说是"全面"的，也许剖开盾牌，发现里面是块铁板，金和银是镀在外面的。

Problems in Design

在思维实践中,全面性要服从于思维主体的实践目的。在某种目的之下,能够达到相对的全面性我们就满足了,而在这个目的之外的事物及其属性和变化,只能毫不犹豫地予以舍弃。采用肯定视角是要有勇气的,特别是大多数人都反对的情况下,你能继续肯定,继续做下去是不容易的。

案例:贝聿铭与卢浮宫

法国卢浮宫初建于1190年,当时是一个军事城堡,因为巴黎市区扩大,原本的军事功能丧失,查理五世将之改为寝宫。16世纪时,法兰西一世装修宫殿,特别选用林布兰等人的画作装饰房间,开启了卢浮宫的艺术收藏。1793年法国革命政府特别布置一间房间展示皇家艺术品,开放供市民参观,此举触发了将原本是宫殿的卢浮宫改为美术馆的想法。

长久以来,卢浮宫一直以其收藏丰富,跻身世界重要美术馆之列。可是其先天的条件并不好,没有辅助空间和设施,不能适应现代艺术收藏的需要。

1665年路易十四时曾邀请设计梵蒂冈圣彼得大教堂的建筑大师贝尼尼重新设计卢浮宫,结果贝尼尼遭到法国建筑师们与财政部的共同抵制铩羽而归。法国最有才华的建筑师罗沙特曾提出过15个卢浮宫整建方案,全部被否决。

1981年,法国第一位左翼总统密特朗要将卢浮宫现代化,特批准伊米里(Emile Biasini)出任大卢浮宫计划主管,选择建筑师。经过华裔艺术家赵无极介绍与世界著名华裔美籍建筑师贝聿铭见面,邀请贝聿铭参加设计卢浮宫,一开始贝聿铭并没有同意。贝聿铭出生在中国,18岁赴美留学,1945年考进由格罗皮乌斯指导的哈佛大学设计研究生院学习,成为格罗皮乌斯的学生。1954年加入美国籍。贝聿铭并不完全同意导师倡导的国际式风格,提出"建筑虽受科学与技术的影响,但并非完全建立在科学技术之上,它需要其他的条件"的主张,他强调"建筑是一种社会艺术的形式"。贝聿铭之所以一开始不想做卢浮宫改造设计,是因为面对如此著名的历史建筑,改造设计将会面临巨大的困难。

《高等艺术设计课程改革实验丛书》
设计问题/设计—问题
Problems in Design

　　但是，贝聿铭并没有放弃，他秘密访问巴黎，三次巴黎之行后，贝聿铭对卢浮宫的整建有了概念。1983年，贝聿铭向密特朗表示了他对卢浮宫现代化的构想，认为增加建筑结构体会对卢浮宫造成破坏，将所有需求的空间地下化是惟一解决之道。贝聿铭认为，卢浮宫的整建，除了功能的考虑之外，更重要的是与周围都市空间结合，成为活动的聚点，在环境中扮演更积极的角色。地下化的结果不易使人感觉到新建筑的存在，为了创造一个可以看得到的象征，贝聿铭想到创造一个标志来突显卢浮宫的巨大变革。最后，选定了玻璃金字塔的方案。

　　贝聿铭的方案一公布，在法国引起了轩然大波，90%的民众反对玻璃金字塔的做法。认为法国总统怎么能支持象征"帝国"的金字塔设计；认为卢浮宫是法国文化的重镇，怎么可以任一个美籍华人建筑师主导，使法国建筑师大失颜面。广场原有的拉法叶骑马铜像要迁移，引起众多民间社团的抗议，贝聿铭在向法国历史纪念委员会简报设计方案时，反对声一片，使得担任翻译的女士几乎为之落泪而无法工作。反对最激烈的是巴黎市市长席哈克。

　　在这样的反对声中，贝聿铭则肯定自己的设计方案是合理的，一则玻璃透明不至于遮挡减损原建筑物的立面，其存在又似乎不存在的特征，符合贝聿铭将阳光引入地下大厅的追求；再则要在拿破仑广场增建新构造体，新旧建筑物的体量是关键问题，同样的底边金字塔造型的体量最小，以最小的表面积覆盖最大的建筑面积是金字塔独特的优点；第三，是结构因素，塞纳河的河床浅，卢浮宫毗邻河畔，为避免地下水的问题，挖掘的深度以9m为极限，采用金字塔造型，其结构支撑可以减少，可以不必深入地下；第四，从历史的角度而言，金字塔是文明的象征，具有神秘的色彩，这点对具有700多年历史的卢浮宫是最好的诠释。贝聿铭坚持在这四项因素基础上诞生的金字塔方案是正确的，后来蓬皮杜夫人出面支持贝聿铭的设计，巴黎市市长席哈克只得让步，要求贝聿铭在拿破仑广场上将实际大小的金字塔竖起来，以检验实际效果。1985年广场上出现了金字塔框架，6万多市民亲赴现场观察，充分显示了

《高等艺术设计课程改革实验丛书》
设计问题/设计一问题
Problems in Design

市民对文化建设的关切。由于感到金字塔不似想像的庞大，四天之后反对声浪自动平息。历史证明卢浮宫不是轻易可以变动的，然而贝聿铭却成功地改变了卢浮宫的命运，使之成为一个真正的现代化的美术馆，作为大门意象的玻璃金字塔，正如埃菲尔铁塔一样，从当初大家反对到如今备受爱戴，贝聿铭为巴黎创造了新的文化标志。

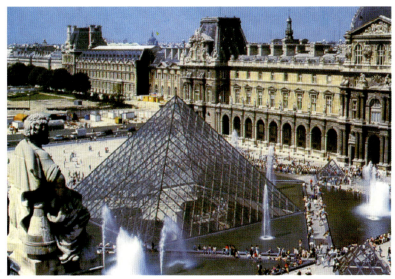

"玻璃金字塔"全景

《高等艺术设计课程改革实验丛书》
设计问题/设计—问题
Problems in Design

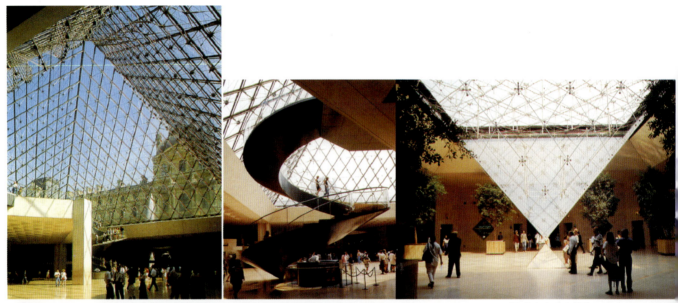

"玻璃金字塔"大厅旋梯与升降电梯　　　　　　倒"玻璃金字塔"

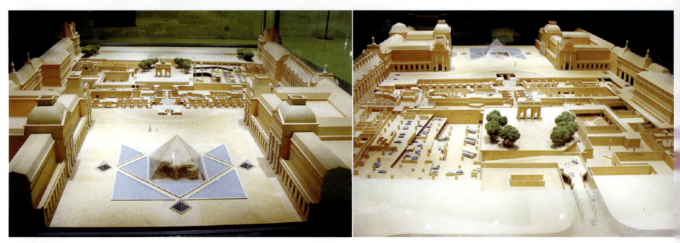

卢浮宫模型

2.1.2 视角之二：否定视角

思维中的否定视角就是从反面和对立面思考一个事物，把习惯的事物反过来思考，从似乎是无道理中寻求道理。

古希腊哲学家苏格拉底的故事。据历史记载，苏格拉底相貌丑陋，不修边幅，整日在市场上闲逛。古希腊的市场上不仅卖物品，也卖思想。经常有人站在市场中央，面对大众发表演说。有一天，苏格拉底遇见一位年轻人，正在宣讲"美德"，苏格拉底装作无知者的模样，向年轻人请教说："请问，什么是美德？"那年轻人不屑一顾地答道："这么简单的问题你都不懂？告诉你吧，不偷盗、不欺骗之类的品行就是美德。"苏格拉底仍然装作不解地问："不偷盗就是美德吗？"，年轻人肯定的答道："那当然，偷盗肯定就是一种恶德。"苏格拉底不紧不慢地说："我记得在军队当兵的时候，有一次接受指挥官的命令，我深夜潜入敌人的营地，把他们的兵力部署图偷出来了。请问，我的这种行为是美德还是恶德？"那位年轻人犹豫了一下，辩解道："偷敌人的东西当然是美德。我刚才说不偷盗，是指不偷盗朋友的东西，偷朋友的东西，那肯定是恶德。"苏格拉底仍然不紧不慢地说："还有一次，我的一位好朋友遭到了天灾人祸的双重打击，他对生活绝望了，于是买了一把尖刀，藏在枕头下，准备夜深人静的时候用它来结束自己的生命。我得知这个消息，便在傍晚时分溜进他的卧室，把那把尖刀偷了出来，使他得免一死。请问，我的这种行为究竟是美德呢还是恶德？"那位年轻人终于惶惶然，承认自己无知，拱手向苏格拉底请教"什么是美德"。

反向思维常常能够将思考推向深入，将自己头脑中的创意观念挖掘出来。世界上的任何创新都不是简单的劳动，我们应该使用各种方法推进自己的思考。反向思维把人们从固定不变的观念中解脱出来，创造了新的概念。

案例：荷兰某城市的垃圾桶设计。

在荷兰的某一城市，曾经发生过垃圾污染的问题，人们不愿意或者不习惯使用垃圾桶，结

《高等艺术设计课程改革实验丛书》
设计问题/设计一问题

Problems in Design

果把整个城市弄得乌烟瘴气，脏乱不堪。市政府在研究解决方案时，有人提出要加大执法力度，重罚。有一位设计师依据"反向思维"的道理，不是从"惩罚"而是从"奖励"的角度进行思考，提出"对保护环境卫生，主动使用垃圾桶的人们进行奖励"，沿着这条思路，设计师很快设计了一种"奖励式垃圾桶"，桶上装有一个重力感应器，每当垃圾被丢入桶内的时候，感应器就会启动其中的录音机，播放出一则笑话或者幽默故事。笑话和故事的内容每一周更换一次，以便保持人们的新鲜感。这种"奖励式垃圾桶"受到人们的欢迎，特别是小孩，常常主动捡拾地上的垃圾扔进桶内，以便欣赏那些能让人笑出眼泪的故事。

"硬"与"软"

《高等艺术设计课程改革实验丛书》
设计问题/设计—问题
Problems in Design

2.1.3 视角之三：求同视角

任何两种事物或者观念之间，都有或多或少的相同点，我们在思维中抓住了这些相同点，便能够把千差万别的事物联系起来，从而发现新的创意。

冰箱和猪有相同点吗？这个看上去毫不相干的东西其实我们也能找到它们的共同之处：表面都有某种颜色，都有一个能装进很多食物的"内部空间"，都有一条"尾巴"。沿着这种思路，我们常常能够寻找到进行新的设计开发角度。

案例：日本的"空中浴池"。在日本大阪的南部，有一处著名的温泉，温泉的四周是景色秀丽的青山翠谷，来观光的游客，总要泡一泡温泉浴，又要坐缆车望一望峰峦美景，但是由于时间的关系，往往只能完成一项活动，十分遗憾。能否找到两种旅游活动的共同点而使之合二为一呢？坐落于温泉附近的友田大饭店的经理宇野牧人先生，推出了一项创意服务的"空中浴池"构想。友田饭店将10个温泉澡池装在电缆车上，让它们在崇山峻岭中来回滑行，每个澡池可容纳两人，客人既能怡然自乐地泡在温泉里，又能把充满诗情画意的身边景色尽收眼底，给人飘飘欲仙的感受。

把两种东西组合起来，把两种功能让一件制品来担当，这是一种组合的设计方法，我们称之为一物多用，这包涵了两个方面的内容：一是产品具有多种用途，二是产品具有多种功能。

案例：日本普拉斯公司的"文具组合"。

日本普拉斯公司是专营文具的企业，经营10多年仍然没有多大起色，经常为积压的各种小文具而头痛。老板在走投无路的情况下，只好对本公司仅有的几位员工说"眼看公司难以维持了，怎么办呢？要么关门，各自寻找出路，要么大家动动脑筋，开发新产品闯出一条光明的生路。"几位员工如同老板一样，为本公司的大量文具销不出去而一筹莫展。按原价销售，则无人问津，若降价抛售，公司财力承受不了，大家心急如焚。一位刚刚在公司工作了一年的女孩子，叫玉春浩美，她也为公司苦思苦想。这位姑娘虽然没有经商经验，但她从学校出来不久，

《高等艺术设计课程改革实验丛书》
设计问题/设计—问题
Problems in Design

对学生需要文具的心态非常了解,自己亦有切身体会。于是她根据自己的体会设计一种"文具组合"销售办法,于1985年进行试销。

市场需求是客观存在的,问题是经营者有没有眼光发现它,并想办法把它吸引过来,这是营销学的核心问题。玉春浩美的"文具组合"一经面世,立即引起轰动,成为划时代的热门商品,在短短的一年四个月时间,共销售出340万盒,不但把普拉斯公司的所有存货卖光了,连工厂刚生产的新货也供不应求,这件事一下子成为日本文具行业的特大新闻。事实上,所谓"文具组合"只不过7件小文具:10cm的尺子,透明胶带,1m长的的卷尺,小刀,钉书机,剪子,合成浆糊。7件小东西装在一个设计美观的盒子里,定价2800日元。

这样把一些最普通的,并有大量存货的小文具加在一起,使滞销变为畅销。道理很简单,它方便了消费者。一般人的办公桌是不会有那么齐备的小文具的,特别是中小学生的书包,更会缺这少那,当需要使用时,一下子又难以找到可使用的文具。玉春浩美这一"创举"开发了潜在需求,所以旺销起来。普拉斯公司得到玉春浩美设计的"文具组合",由此很快起死回生了,年轻的玉春浩美因此而得到老板的重奖和重用。

有这样一个课题:给你一把衣刷、一把鞋刷、一把牙刷,让你把三把刷子组合成一件旅游用品。这是一个很难的"求同"课题,虽然都是刷子,但这三把刷子的用途完全不同,鞋刷有鞋油,衣刷、牙刷怕鞋油,如何设计,让它们互相不易接触,需要设计者下一番工夫。

不同的设计遇到的问题不同,求同不能理解为简单的拼接,这一设计视角特别强调协调性和合理性,如果在求同的过程中,

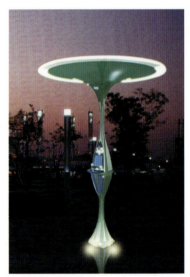

公共多媒体亭
设计:何晓佑
时间:2000年

Problems in Design

设计出来的东西还不如独立物好用,那反而是一种设计的破坏。求同的设计结果如果能产生异化,从而产生第三种功能,这就是更高级的设计思考,是设计结果的飞跃,值得我们好好研究。

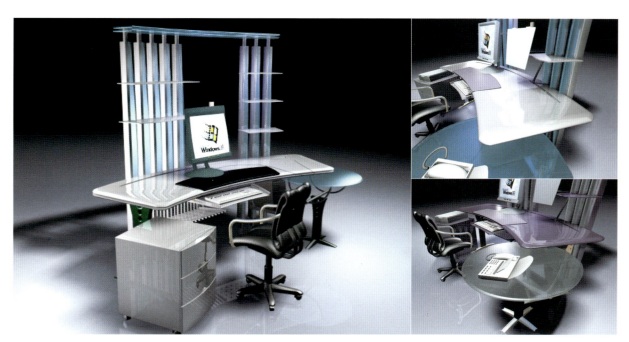

多功能电脑桌
设 计:汪莉
指 导:何晓佑

2.1.4 视角之四：求异视角

由于每一种具体事物都有无穷多的属性，因而任何事物之间都不可能完全相同，都有或多或少的差异点，求异视角就是要抓住这些差异点，进行新的设计。

商业竞争是激烈的，在有的情况下，设计概念的提出是从竞争对手的弱项处产生。"随身听"是广泛流行于上个世纪90年代的产品，设计构想的提出者是日本索尼公司的创始人之一井深大先生，他是一个高尔夫球迷和音乐迷，他曾梦想在打高尔夫球时，同时可听音乐，要是能生产一种使两者结合起来的电器产品就太好了。这样，那些出去散步或赶路的人，亦可边听音乐或广播边走路了。这个梦想驱使索尼苦心研究，一种带有盒式的单放机研制成功了，井深大先生的梦想变成了现实，"随身听"诞生了。这一成功，使索尼公司取得了重大的经济效益和社会效益。商业利益一定会引发同类企业加入竞争的行列。日本东芝公司也在开发"随身听"产品，他们分析了索尼公司同类产品的诉求重点是"高品质"（High Quality）和"高技术"（High Tech），如果跟在后面搞同样的品质肯定是不行的，必须寻求自己与索尼公司同类产品的差异性。经过充分的市场调研，东芝公司决定将自己的新产品定位为"高时尚"（High Fashion），从而打开了另一片天地，用不同的视角寻找到了自己的竞争位置。

学习别人的东西是一种模仿，这往往是快速到达目标的捷径。问题是拿着一把游标卡，一块三角板测绘，不管三七二十一，一切依样画葫芦，模仿成为解决企业新产品开发的全部，就走进了学习的误区。事物总是处在变化之中，我们现在模仿的产品很可能很快就会变为过去，你一味照搬照抄，你永远只能跟在别人后面爬行。匈牙利工程师鲁毕克发明了魔方以后，很快风行世界，魔方为许多工厂带来了巨大好处。在魔方流传到我国以后，许多工厂纷纷投产，当大多数工厂在开始模仿魔方时，这种产品在市场上是畅销品，而当工厂试制成功投入市场时，魔方已经开始走下坡路，价格一路下跌。我们的厂家花很大力气开发出来的新产品在市场上却销不出去，吃了大亏。而国外一些生产魔方的企业重视市场信息，重视对魔方的改进，

《高等艺术设计课程改革实验丛书》
设计问题/设计一问题
Problems in Design

以适应市场需求的变化。例如日本的企业，在六面体魔方的基础上，将外形改变成四面体，每面有九个可以自由转动的三角形，这样一来吸引了新的顾客。又如法国一些工厂生产一种魔方拼图，由13块三角板组成，能拼成各种图像，增加趣味性。

随着市场竞争的发展，各类商品极大丰富起来，那种"只此一家，别无分店"的情况已经不多见。这就要求某种商品必须有特色，才能较好地吸引购买力。前一段时间的"彩电价格之战"，就是我国生产企业在彩电样式上一味模仿国外几家公司的产品，大家都一样，没有差异性，"同质竞争"的结果，必然只能以降价来竞争，你降我更降，直到两败俱伤，严重影响了企业的再生产。这样的竞争必然导致恶性循环，最终损害消费者的利益。

户外影视设备系列
设计：李捷
指导：何晓佑

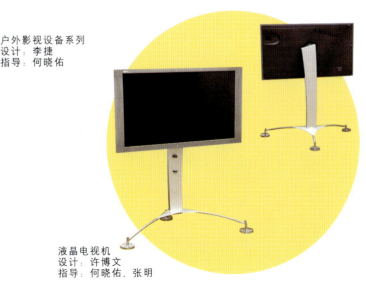

液晶电视机
设计：许博文
指导：何晓佑、张明

《高等艺术设计课程改革实验丛书》
设计问题/设计—问题

Problems in Design

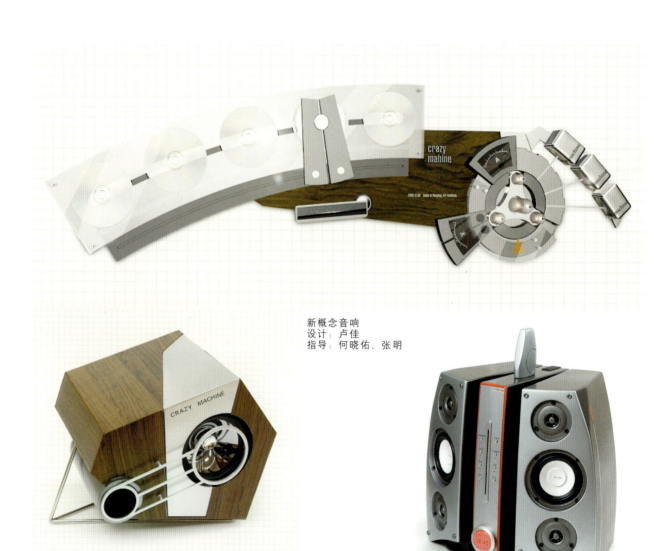

新概念音响
设计：卢佳
指导：何晓佑、张明

组合音响
设计：李晓文
指导：何晓佑、潘琳、张明

《高等艺术设计课程改革实验丛书》
设计问题／设计一问题
Problems in Design

电视机、DVD
设计：顾闻、谢均
指导：何晓佑、张明

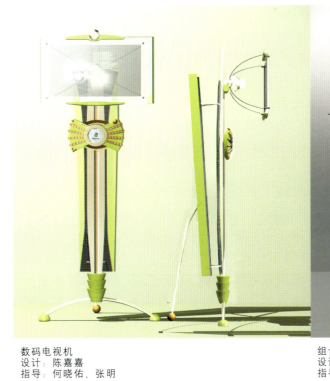

数码电视机
设计：陈嘉嘉
指导：何晓佑、张明

组合音响
设计：杭行
指导：何晓佑

2.1.5 视角之五：有序视角

我们的头脑在思考某种事物或者观念的时候，按照严格的逻辑来进行，实事求是地对观念和方案进行论证，透过现象看本质，排除偶然性，认识必然性，从而保证头脑中的新创意能够在时间中获得成功。我们作设计的时候，常常是按照一定的逻辑秩序来展开构思的，比如你要开一家餐厅，就要进行一番有序的思考分析:地点、大小、装饰风格、进货、厨师、风味、成本效益等等。单就餐厅的地点，要考虑：本区域内所有餐厅的座位数、临近街道上过往的车辆数、本区域内潜在顾客人数所占的比例、周围10分钟内可以到达的人数、本区域人口的年龄、职业的构成比例。这样有序的思考，在行动之前考虑比较深入全面，能够尽量避免问题的存在，即便有问题也事先考虑在内了，工作起来就顺利得多。

自然是一种秩序。

自然界有着极为丰富的形态，万物之形，必有其生命的原动力的存在，所有自然造型都具有必然性的结构或组织内涵，自然物不仅有其形态上的完美性，也有其机能需要的实用性，依据自然原理，可启发人类创作造型上的许多构思，自然是启发设计师创作灵感的最好教材，"仿生学"便应运而生。

所谓仿生学，"是模仿生物系统的原理来建造技术系统，或者使人造系统具有或类似于生物袭用特征的科学"（1960年在美国俄亥俄州召开的第一次仿生讨论会上美国学者J·E·斯梯尔提出的定义）。在仿生学中，设计和自然在深层次上被结合在一起，正是这个特征，使得仿生学能在创新工业中，尤其是在概念和材料设计方面做出生机勃勃的贡献。

仿生研究的一个基本考虑是它对于人造物体和自然物体在通常的产生方法上的根本性不同的观察。人造物是一步一步地渐进地累加要素推进方案；生长物是动态的转换，适应以及连续的反作用而实现的系统的演进。仿生学试图发现这种进化中潜在的动态控制行为的规律，并尽可能给这种自然生长和转化的规律赋予生命。这种方法使我们从各种风格的束缚中解脱出来，

《高等艺术设计课程改革实验丛书》
设计问题/设计—问题
Problems in Design

设计的关注点是方法以及形式的演进。比如人们研究飞机是受到鸟的启发,鸟能飞,人能飞吗？怎样飞？鸟是怎样演进到能飞的形态的？当然，即便你把鸟研究透了，也不可能因此而设计制造出飞机来，但这个启发是非常重要的。设计工作的一个历史性主题是希望确保给人类提供一个和谐的人工环境。通过研究自然的动态的演化与淘汰，建立起一种基本的对话与和谐生存的形式。形式的本质迹象就是物体的美学特征，人类的美学评价是以那些整合多的产物为基础的，动植物的生命功能就是在这样的演化过程中实现其和谐与经济的，在古往今来的美学中，这种和谐与功能的经济性已经成为美的标准。

灵活性、适应能力、连续变化的能力，这是仿生学贡献给设计领域的核心所在。这是一种不断演进的自然秩序，有规律的、有节奏的、有程序的，通过观察动植物结构中成功的、精炼的合成方案，勾画出更为精确和新颖的问题，并由此为技术勾画出更好的结构。

鲁班发明锯子。

大象与潜水器。

变色龙与迷彩服。

仿生学的格言是"生命原形是开启新技术的钥匙"。

"信天翁2型冲翼艇"外观视觉设计
设计：吴翔、何晓佑、叶苹
时间：1988年

《高等艺术设计课程改革实验丛书》
设计问题/设计—问题

Problems in Design

洗发水瓶
设计：CRIED

本设计的灵感来源于母亲的乳房和肥皂泡的表面张力。本设计表现的是柔性和弹力的概念。

机械手臂
设计：MONTEDIPE

本设计的目标是把限制绕轴灵活性的"臂"与关节"断开"，一项对于象鼻肌肉和某种鱼脊骨的研究导致了"无关节手臂"的出现。

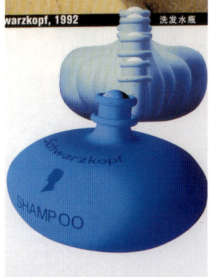

《高等艺术设计课程改革实验丛书》
设计问题/设计—问题
Problems in Design

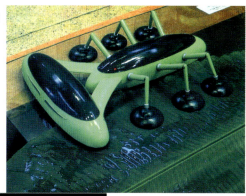

高层建筑玻璃清洁器
设计：张卫伟
指导：何晓佑

空气滤清器
设计：李斌
指导：何晓佑、张明

2.1.6 视角之六：无序视角

在思考问题的过程中，我们大多数人都喜欢有秩序，遵循一定的规则，但是我们也应该明白这要适度，不能太过分，如果不论大事小事都一味追求整齐划一的秩序而丝毫不得混乱半点，那将会扼杀许多有用的创意。

无序的意思是我们在创意思维的时候，特别是在思维的初期阶段，应该尽可能地打破头脑中的所有条条框框，包括那些"法则"、"规律"、"定律"、"守则"、"常识"之类的东西，进行一番无序的思考，以便充分激发想像力，达到更好的创意效果。

人的"灵感"常常是突发性的，偶然性，无次序性的。

灵感可以说是人类创造性活动中最神妙的精神现象，灵感本是一个宗教意义上的词汇，它源于古希腊语，是由两个词复合而成的：一个是神，一个是气息。古希腊人认为，神的灵气可以像空气一样随风飘动，并进入人的大脑成为智慧的源泉。在英语中，灵感一词也有灵气吸入的意思。《大英百科全书》中的"Inspiration"（灵感）的条目中，一开始就说"中国那些被称为'巫'的宗教祭师自称能够通神或把灵气吸入自己身体里面，因此能作出一些预言"。

灵感的发挥是无秩序的，不是你一步一步有规则的深入就能找到答案的，它是一种顿悟。我们有这样的体会，设计中常常找不到答案，为之苦恼，而答案会突然降临。

上个世纪90年代初期，我曾在上海为一家台湾投资公司设计一间大型夜总会"梦影夜总会"，投资人的要求是：我的这家夜总会的门面要与众不同，除此没有其他要求。看似一个简单的要求，实际上是非常"不简单"。我跑遍了上海所有夜总会、KTV、舞厅，方案一稿又一稿，但总不得通过，我内心十分着急。当时我心脏不是太好，每天中午12点后就开始"早搏"，十分难受。这家夜总会是上海益民食品四厂的旧厂房改造的，没有图纸，我只能在现场一边量尺寸，一边画设计图。当时我一般是上午一边设计、一边施工，下午就躺在工地的工作间的凳子上休息，似睡非睡，脑子里老是想着门面设计的事。有一天，我迷迷忽忽间，感觉一群鬼怪扑

《高等艺术设计课程改革实验丛书》
设计问题/设计—问题
Problems in Design

面而来,十分压迫,猛地被惊醒,我突然有一种感觉,这就是"梦影"!上海益民食品四厂位于西康路、新闸路交口处,6层楼高的旧厂房迎街没有一扇窗户,墙体体量巨大,我构想了一个16m直径的半圆"梦影"浮雕环绕夜总会入口,墙面不做其他装饰,只喷涂一层外墙涂料,保持粗犷的质感。我对这一构想十分兴奋,投资人也非常赞赏,我立即赶往南京请南京艺术学院的雕塑家们按我的意思创作浮雕。等施工完成,再打上绿色和紫色的灯光,效果十分抢眼,这在当时十分流行玻璃幕墙外墙装饰的上海,真正达到了投资人的要求:"与众不同",上海《文汇报》还为此专门发图片和文字,称:"给上海市民带来了极大的视觉冲击力"。

 这就是一种灵感型的设计构思的过程,灵感的幸临,往往需要外界事物的启发、触发,同时也需要设计者的"苦思苦想"的内环境,如果你根本不去思考它,灵感也不会降临。

 两千多年前,赫厄洛二世给金匠一块纯金要他做一顶皇冠。虽然金匠做好的皇冠重量与国王交给他的那块黄金重量相同,但国王还是怀疑金匠在皇冠里掺了铜或银。为了弄清真相,国王把这个难题交给了阿基米德。由于皇冠的形状很复杂,上面还雕刻着细致的花纹,因此用几何学的方法无法算出它的体积来。有一天,阿基米德去澡堂洗澡,他一跨进盛满水的澡

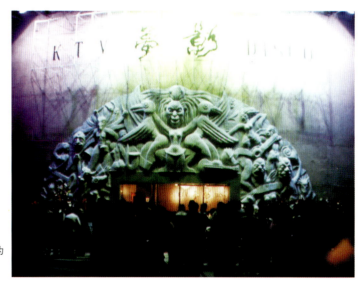

上海"梦影"夜总会
室内外环境设计:何晓佑
雕塑设计制作:孙胜银 钱为
委托:台湾金龙投资公司
时间:1993年

《高等艺术设计课程改革实验丛书》
设计问题/设计—问题
Problems in Design

盆，水就溢出来了。他忽然省悟：盆里溢出来的水的体积不就是自己身体的体积吗？随后他开始做实验，把相同重量的纯金和皇冠先后放在盛满水的盒子里，因为金子密度大，在重量相同的情况下，体积比较小，而皇冠掺了别的金属，密度较小、体积增大，排出的水就多了，国王的怀疑被证实了。阿基米德的这一"顿悟"不仅揭开了皇冠之迷，还发现了浮力定律即著名的"阿基米德定律"。

2.1.7 视角之七：自我视角

我们观察和思考外界的事物，总是习惯以自我为中心，用我的目的、我的需要、我的态度、我的价值观念、情感偏好、审美情趣等等，作为"标准尺度"去衡量外来的事物和观念。当然，这种"标准尺度"并不是与别人的世界完全不同，因为大家都生活在差不多的社会环境中，遇到大致相同的问题，而且在生理结构方面更是相差无几。因此，这种性格常常是大多数人所共有的。有时候，设计师可以抛开他人，完全以自我视角、围绕自身来考虑设计，可以不考虑第三者的一切条件而随心所欲地想像。这样作出来的设计往往个性鲜明，反而会受到大多数人的喜欢。

20世纪中期设计界出现了一个怪才，被誉为20世纪达·芬奇的全能设计师卢基·柯拉尼（Lugi Coalni）就是一位以自己独特视角展开设计的大师。

第二次世界大战后前联邦德国的工业设计，受包豪斯与德意志制造联盟的影响，十分重视功能主义的设计，发展成为以强调技术表现为特征的风格。到20世纪70年代中期，德国设计界出现了一些试图跳出功能主义圈子的设计师，他们希望通过更加自由的造型来增加趣味性。柯拉尼正是这群人的代表。他认为自然是最优秀的设计师，而"宇宙间并无直线"，设计必须服从自然规律和法则。每逢设计中遇到问题，他便拿起"主体显微镜"观察事物，寻求合乎逻辑的方案，力求设计的简洁和自然。他的设计方案具有空气动力学和仿生学的特点，表现了强烈的造型意识。柯拉尼的设计总是引起公众和设计机构的争议，他极富想像力的创作手法，作品柔和自然的线条和奇特甚至怪诞的造型，受到喜爱新奇、向往未来的公众的欢迎，但他形式主义的表现却又遭

《高等艺术设计课程改革实验丛书》
设计问题/设计一问题
Problems in Design

到设计机构的激烈批评。柯拉尼自称是一位"愤怒的工业设计家",对于传统室内结构和家具模式,一概持怀疑态度。柯拉尼有一个奇怪的观点,他认为人类直立行走为时过早,因此应当再过一段四肢着地的爬行生活,他设计的"睡洞式"卧房,就是爬进去睡觉的洞穴。柯拉尼还认为"家具"一词在未来的住宅中将永远消失,在未来的住宅中是没有独立存在的家具的,它将由嵌植在充气式"墙壁"上的许多气垫式物体组成,它们是一些或大或小、或长或短、或高或低的软体造型,充上气便是"椅子"、"沙发"、"床"等等,而放掉气体,便成为与墙一体的东西。它们不但使用方便,而且永远与人的肢体相吻合,因而也是舒服的。在柯拉尼的眼里,任何设计都应该遵从自然界中的生物所展现在人们面前的事实,人们不应该忘记人类也是大自然的一部分。

柯拉尼的视角是"自我"的,但他创造出来的"世界"却得到越来越多的人的喜爱。柯拉尼认为自己是"环境综合设计师",设计的目的是"为了更美好的明天"。

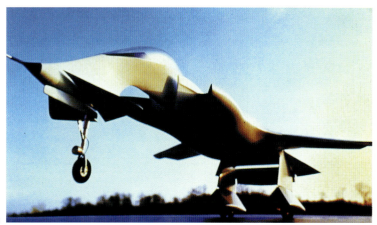

柯拉尼设计作品

《高等艺术设计课程改革实验丛书》
设计问题/设计—问题
Problems in Design

第十届国际自行车设计大赛获奖作品　　　　设计：张明

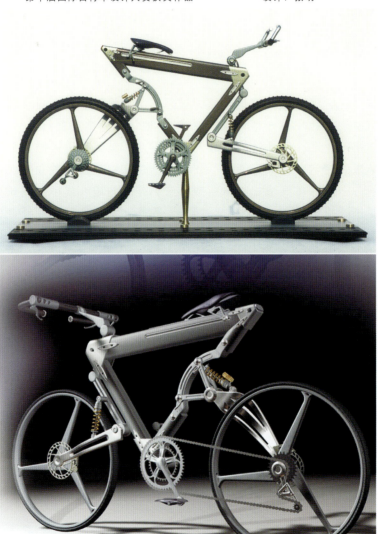

《高等艺术设计课程改革实验丛书》
设计问题/设计—问题
Problems in Design

第十届国际自行车设计大赛获奖作品

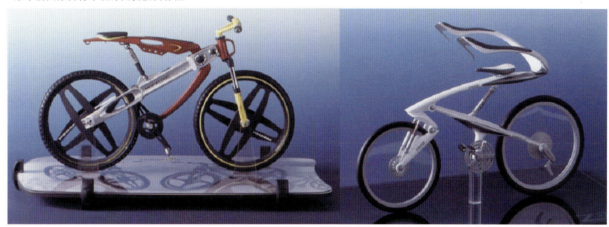

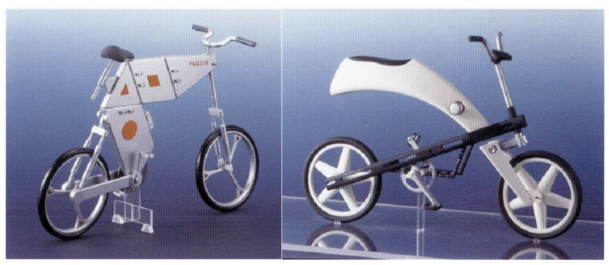

2.1.8 视角之八：非我视角

非我视角要求我们在思维和寻找问题的过程中尽力摆脱"自我"的狭窄天地，走出"围城"，从非我的角度，站在"城外"，对同一事物和观念进行一番思考，就有可能得出不同的结论。

非我视角实际上是一种研究用户需求的设计方法，排开设计者自我，完全站在消费者的位置上，设身处地地为消费者着想，消费者对原有的产品有什么不满？对什么感到失望？为什么会引起不满和失望？希望得到什么？把自己所感到的不满、失望明明白白地整理出来，消费者实际需求就可能脱颖而出。

在日本和欧美市场上，上个世纪1956年～1965年是电冰箱迅速增长时期；而在1966年以后，市场上对电冰箱的需求低落。为什么电冰箱在市场上会衰落呢？经过周密地调查发现：电冰箱的需求受到"食品消费方式"及"购买食品习惯"的影响，而"食品消费方式"及"购买食品习惯"又受到收入水平、主妇的生活方式、食品的流通形式、私人汽车的普及、农产品输入政策等社会经济主要原因变化的影响。于是，把由食品消费样式、购买习惯的变化而引起的电冰箱需求变化的各种相关因素表化，并对收入水平、生活方式等社会经济主要原因的变化一一作预测，从中得出：今后家庭冷藏新鲜食品的消费数量必将大为增加，冷冻食品的消费亦将显著增长，在购买习惯方面则不会有多大的变化。调查表明了购货频率趋于减少。于是，顾客对电冰箱的大型化和冷冻室需要的强度被明确化了，并以此确定了冰箱大型化的开发战略，两门冰箱就是这样出现的。这是设计师们从问题入手开发新产品的例子。

《高等艺术设计课程改革实验丛书》
设计问题/设计—问题
Problems in Design

CL—125T摩托车造型设计状态

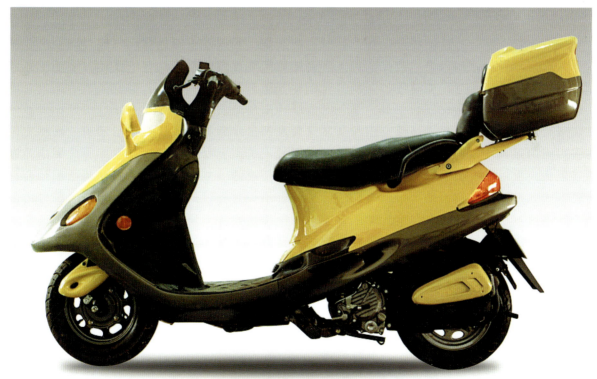

CL—125T摩托车造型设计
委托：江苏春兰集团摩托车制造厂
设计：何晓佑、张剑、张明、李刚
时间：1995年

2.1.9 视角之九：传统视角

每一地域、社会皆有其传统历史，因而形成了各地域独特的生活形态及文化，虽然受到文化交流的相互影响，地域的生活模式逐渐丧失其原来的独特性，但是各生活圈、文化圈的基本形式仍然维系不断。虽然传统的东西是旧的，但反映出来的深层的设计概念、美的形式不一定是过时的。

人们要吃、住、行就离不开生活工具和生产工具，我国在长期的社会发展过程中形成的生活器具既是一种技术的结晶，也是一种文化精神与审美理想的载体。传统设计内涵的挖掘，对于形成新世纪中真正有民族特色的物质文化精神气质有着重要的意义，特别是在中国传统的人文环境中形成的造物文化观念，其中所包括的精神取向与价值观，对于克服现代设计发展中的弊病有着重要的警示意义。当然，仅仅从文化角度和艺术审美角度研究是不够的，既然它们是具有功能的器具，就一定有其生活概念、使用方式、造型、材料、结构、空间等方面的内容，有着现代人可以吸取的设计理念。比如，中国北方传统的"炕"，这种"与建筑紧密结合"的给暖方式就是一个非常好的"设计概念"，至今也不失为先进的设计理念；再如中国传统的竹椅子，不用一个钉子，完全符合人体工学要求的插接结构，对现代设计有着重要的启迪作用。中国在社会历史发展过程中，在城市、在农村、在宫廷、在民间都有很多在当时社会条件下的优秀器具设计，不少设计概念至今也具有很强的现实性。

筷子，中国已经使用了5000年之久，在餐桌上使用筷子几乎没有拿食物的感觉，就相当是手指的延伸，运用自如。关于筷子的起源，有种说法是古时候，用大锅煮食物，往往煮熟后许久，锅里还是热气腾腾，饿极的人常常急着吃而烫着手，于是用两根树枝将食物从锅里捞出并送到嘴里。另一种说法是：孙子反对在餐桌上用刀，刀使人联想到厨房和屠宰场，有违"君子远庖厨"，所以中国食物都先切成人口的大小，或是煮烂到可以用筷子撕裂的程度才上桌。经过不断改进，筷子变成了现在的样子：夹食物的那端是圆柱形，另一端则是棱形，上端粗下端

Problems in Design

细，既便于撕裂食物，又免于手握时滑掉。

我国的艺术设计发展中，虽然没有形成系统的造型理论，但在各种艺术的类别中，类似的理论一直存在：古画论中的"丈山尺树"、"屋漏痕"、"筋力骨气"、"大小相间、高下相随、聚散相宜、前后相随"；书法中的"方中寓圆，圆中寓方"；造园学中的"巧于因借，精在体宜"、"山石之美，具有透漏瘦三字"；太极图的两个相同形的扭结，具有极强的律动感；九宫格式对称形式的利用；宝塔造型所显示的音乐节奏感；龙、凤、宝相花体现出的高度"变象异化"等等，对我们从事设计都非常有启发。

案例：给暖墙体

日本大阪第四届国际设计竞赛的命题是"火"，笔者通过对"火"的分析，从中国北方"炕"受到启发，设计了"给暖墙体"，表达取暖设施与建筑紧密结合的设计方向。该作品进入了决赛，并在日本大阪展出。虽然没有获奖，但这是中国现代产品设计最早入围国际设计竞赛的作品之一，传统的启发在这里表现出应有的生命力。

案例：北京人民大会堂江苏厅

北京人民大会堂江苏厅的改造设计，选取了江苏苏州园林的风格。笔者接到灯具设计的任务，问题也就随即出现：接见大厅只有用水晶吊灯才能表现出应有的气派。水晶吊灯都是欧式的，但江苏厅是中式的。由于接见大厅的室内风口都在室内的上方，接见大厅较高，送风较强，水晶珠十分容易掉落在客人的头上。

面对这些问题，设计如何解决，这是设计师必须面对的问题。笔者在进行设计时进行了认真的研究，最终确定了子母宫灯式水晶吊灯，风格是中式的，上部没有使用水晶珠，有效地避免了风吹落珠体的不安全现象。当时江苏省驻北京办事处主任在一篇文章中写道："今年1月23日，荣毅仁副主席在全国人大苏副秘书长等领导同志的陪同下，视察了江苏厅的改造工程和副主席办公室、接待室的装修，对设计方案和施工质量给予了鼓励和肯定。2月23日，人民大会堂

《高等艺术设计课程改革实验丛书》
设计问题/设计—问题
Problems in Design

管理局组织了对江苏厅的验收，对江苏厅的施工质量和整体装修效果给予了较好的评价，特别是灯具的设计效果获得了一致好评。3月8日，江苏厅在装修后首次接待了全国人大八届三次会议的江苏代表团。代表们对简洁清雅，富有江苏特色的装修效果和精美别致、设计独特的灯具、艺术品及家具表示赞许。"

　　继承传统不是表面的，学习过去是指对设计的观念、材料和工艺的准确把握，甚至是对一种特有的气味的尊重，对一种劳动的尊重，对一种价值的肯定。传统是一种精神，拒绝自己民族的优秀设计文化，至少是一种片面的见识。现在人们不满足冷漠的、缺乏人情味的现代主义设计风格，人们在追求变异中，加上了许多"后"："后极少主义"、"后概念浪漫主义"、"后认知主义"、"后功能主义"、"后中世纪"、"后文明"、"后工业"、"后表演主义"、"后艺术"、"后空间"、"后感觉"、"后流行"、"后过程"、"后抽象表现主义"等等，这一切其核心术语是"后现代"。"后现代主义"推崇"文脉主义"、"隐喻主义"、"装饰主义"的设计手法，反映了当今人们审美情趣的变化。当今的设计，需要高度的艺术性，高度的人性化，这是"非物质"设计的一种发展趋势。

《高等艺术设计课程改革实验丛书》
设计问题/设计一问题
Problems in Design

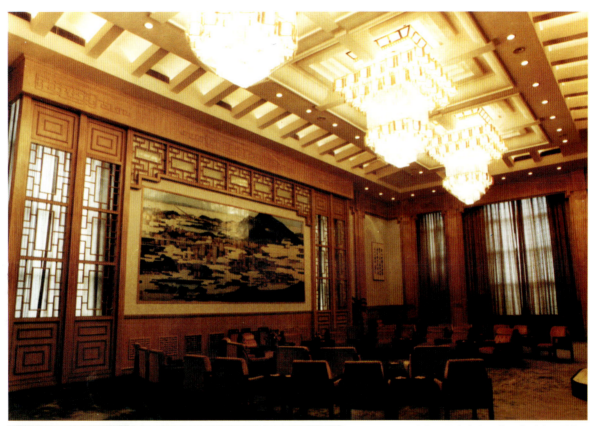

北京人民大会堂江苏厅大型水晶吊灯
委托：江苏省人民政府
设计：何晓佑
时间：1995年
生产：广州晶莹灯饰公司

大型水晶吊灯局部

49

《高等艺术设计课程改革实验丛书》
设计问题/设计一问题
Problems in Design

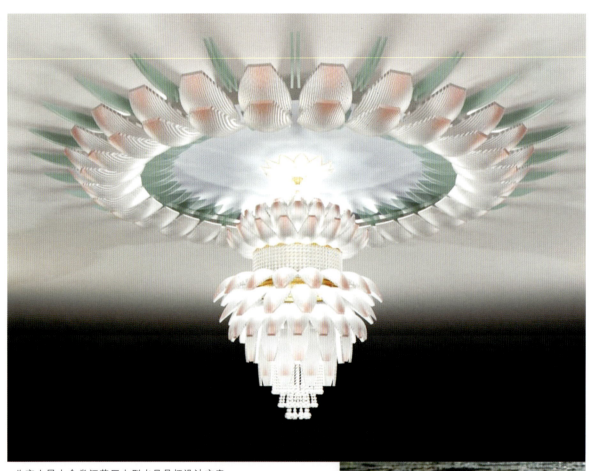

北京人民大会堂江苏厅大型水晶吊灯设计方案
委托：江苏省人民政府
设计：何晓佑、孙峰
时间：2003年
　　（构思来源：荷花）

《高等艺术设计课程改革实验丛书》
设计问题/设计—问题
Problems in Design

2.1.10 视角之十：未来视角

所谓未来视角，并不是"断定未来"的视角，它是根据过去的经验，衡量当前的"走向"，放眼时代潮流的趋势而对未来从事思索与探测。设计总是在面向未来的创造中不断前进的，富有历史使命感的设计师们不断地探索未来的设计方向、不断地提出革命化的设计思想、不断地构思着未来的实施方案，正是由于他们的努力，我们的生活的空间才不断地走向完美。

未来风格设计的特征：

艺术性特征。未来风格的设计越来越讲究"艺术的品格"，设计与艺术间的距离日趋缩小，新的艺术形式的出现极易诱发新的设计观念，而新的设计观念也极易成为新艺术形式产生的契机，设计与艺术重新融为一体的趋势越来越明显。

科技性特征。设计总是受生产技术发展的影响，一种新的材料的诞生往往给设计造成重大影响。有志气的设计师总是非常关注新的技术与材料的出现，将自己对未来的解释通过新的技术和材料展现在人们的眼前。

前卫性特征。人们在设计未来世界的时候，更多的思索是怎样以协调的步伐保证精神文明与物质文明的同步增长？怎样使产品成为满足物质和文化双方面功能需求的综合体现？怎样使世界更好地成为人们生理和心理的、科学的和美学的和谐发展的理想环境？……在这样的探索中，设计师们对未来世界充满了美好的想像，这种想像是具有理想主义色彩的，是设计师们充分发挥才能的界面，因此他们的设计的造型总是非常与众不同、充满前卫性。

有人说：观察自然事物与观察社会事物不同，在观察自然事物时，总是离它越近，看得越清楚，而观察社会事物时，总是离它越远，看得越清楚。其实，这话只说对了一半，不论观察何种事物，离得近是一种视角，离得远，则是另一种视角，近视角和远视角各有各的清楚点。苏东坡说："不识庐山真面目，只缘身在此山中。"这句话同样只说对了一半，如果我们坐在飞机上，不也是看庐山真面目的一种角度吗？所以视角的改变常常能使我们的思维活跃起来，

《高等艺术设计课程改革实验丛书》
设计问题/设计—问题

Problems in Design

从而容易发现存在于事物中的问题，有的时候这些问题只从一个视角观察是不容易被发现的。

未来漂浮式建筑

未来太空飞机

未来战斗武器

《高等艺术设计课程改革实验丛书》
设计问题/设计—问题

Problems in Design

未来型汽车设计

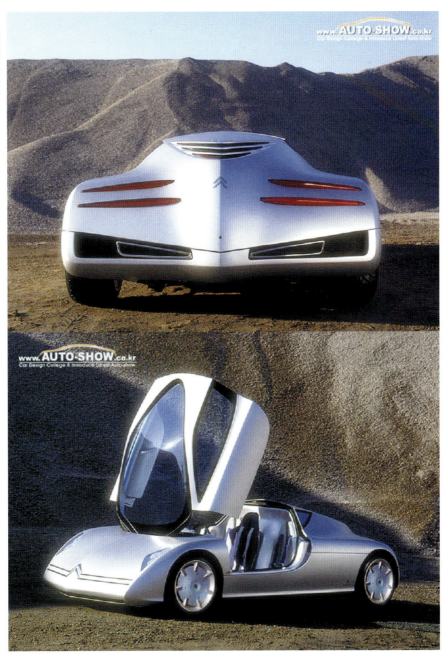

2.2 发现问题的方法

任何一个好的造型设计,都不是毫无根据地只是为了追求奇特的形状苦思苦想出来的。造型的形状千变万化,都是根据实际需要而决定的。我们必须明确,设计应该是包含在竞争里面的,设计竞争能力的大小最终取决于人,因此竞争力的关键是设计能否给人、给消费者带来使用上的最大便利和精神上的满足。要使自己的设计不落俗套,就必须站在为使用者服务的基点上,从市场调研开始。

市场调研,就是企业为了达到特定的经营目标而运用科学的方法和通过各种途径、手段,去收集、整理、分析有关市场方面的情报资料,从而掌握市场的现状及其发展趋势,以便对企业经营方面的问题提出方案或建议,供企业决策人员进行科学的决策时作为参考的一种活动。通过调研,搞清楚市场的销售、流行情况以及市场的要求、问题所在、消费群体的情况、竞争对手的情况、发展的趋势等等。

2.2.1 市场调查的内容

(1) 宏观经济调研

调研整个国家经济环境的变化对企业产品的影响。内容有:工农业总产值、国民收入、积累与消费的比例、发展速度、基建规模、基建投资、社会商品零售总额、人口增长、就业率、主要产品等等。

(2) 科学技术发展动态的调研

内容有:世界科学技术现状和发展趋势,国内同行状况和发展趋势,本企业的状况和发展趋势。目的是为了正确进行决策,确定什么样的"新"和"什么质量"。这里有个认识问题,有的时候,并不是商品功能质量越好就越畅销的,我们要对商品的品质作出正确的评价,商品的品质不仅包括商品的质量,而且还包括存在于商品功能质量以外的东西。因为商品是一种有

《高等艺术设计课程改革实验丛书》
设计问题/设计一问题
Problems in Design

形、有色、有名称、有包装、有信誉等方面内涵的东西，商品的"物理价值"只是它质量的一部分，商品的品质还有它的"心理价值"，而且在现代社会中，商品的"心理价值"显得越来越重要。有的时候，我们并不一定需要"永远不坏"的东西，在设计策略上，我们还常常采用"废弃制"，有意设计出商品的"寿命"来。

（3）用户需求的调研

对用户的特点、影响用户需求的各种因素、用户的现实需求和潜在需要进行调研。

（4）产品销售调研

对产品的销售调查，实际上就是对产品的销路、产品的价值能否实现的调查。

（5）竞争对手的调研

"知己知彼，方能百战百胜"，了解竞争对手，特别是了解竞争对手的弱项，了解竞争对手的问题，从对手的弱项突破，往往能取得突破性的结果。

2.2.2 市场调查的类型

（1）探测性调查：主要是发现问题和提出问题，以便确定调查的重点。

（2）描述性调查：对已经找出的问题作如实的反映和具体的回答。

（3）因果关系调查：在描述性调查的基础上进一步分析问题发生的因果关系，并弄清原因和结果的数量关系。

（4）预测性调查：明确问题的关键，对未来趋向进行探索，寻找发展的趋势。

上述四种调查类型是相互联系、逐步深入的。探测性调查主

多功能台历
委托：南京金聚龙礼品公司
设计：何晓佑、张明
生产：南京金聚龙礼品公司
时间：2002年

要是发现问题和提出问题，描述性调查主要是说明问题，因果关系调查主要是分析问题的原因，预测性调查主要是估计问题的发展趋势。

2.2.3 市场调查的步骤

（1）调查准备阶段：确定调查题目，拟定市场调查计划：目的、对象、日期、经费。

（2）正式调查阶段：设计调查表格：既具有科学性又具有艺术性，提问要避免抽象，尽可能具体，文字要简练，要通俗易懂。现场实地调查，收集各种资料。

（3）资料处理阶段：编辑整理：分类、统计、分析。

在信息分析过程中，一般采用5W2H的分析方法：

What 是什么信息？对信息定性；Who 信息来源是谁？找信息发布者；Where 信息产生的地点；When 信息产生的时间；Why 为何发布这条信息？从原因里分析其可靠性；How much 信息的时效性、可信度、有用性如何；How to 如何进一步获得更有用的市场信息。

（4）调查报告

原则：突出调查主题，调查要客观、扼要、有重点，方案简洁易懂，报告结构要合理、严谨、给人以完整印象。

编写调查报告的结构：调查的目的和范围，调查所采用的方法，调查的结果，提出的建议，必要的附件。

2.2.4 市场调查的方法

（1）询问法：面谈、电话、邮寄、问卷调查。

（2）观察法：录音和拍摄。

（3）实验法：试产。

2.2.5 市场调查的技术

（1）市场调查表的设计：文字、内容、提问方式、格式。

《高等艺术设计课程改革实验丛书》
设计问题/设计—问题
Problems in Design

　　(2) 问题设计：自由回答问题、是非题、多项选择题、比较题。

　　爱因斯坦曾经这样说过："提出一个问题往往比解决一个问题更重要，因为解决问题也许仅是一个数学上或实验上的技能而已，而提出新的问题，新的可能性，从新的角度去看旧的问题，却是创造性的想象力，而且标志着科学的真正进步。"

　　发现了问题，明确了问题所在，设计师的一项重要工作是提出设计概念，并在这一概念指导下从事设计工作。

2.3　把握问题的能力

　　作为设计师，把握问题的能力是非常重要的，这实际上是设计能力问题，你能不能抓住问题的要点，决定了一个设计师水平的高低。我们常常看到这样的情况，两个设计师，其经历、学历、阅历都差不多，技术水平相当，但每每设计竞赛时，他能中标而另一个总是差一点。这个"差一点"差在何处？实际就差在把握问题要点的能力上。

　　作为一个具有强烈创新意识的设计师，他应该对具体问题有综合概括的敏感性，这实际上是一种评价能力，是判断这些事是否不全对、那些目标是否达到的一种能力，从而能去完成需要做的事情。同时，设计师思想要流畅，这是一种对设计思维速度的评价，反映了设计思路敏捷的特征。设计师丰富的思想，表现在联想的流畅，表达的流畅，最重要的是观念的流畅，从而在限定的时间内产生出满足一定要求的观念，也就是提出解决问题的答案。设计师还应该具备足够的灵活性，灵活性是对设计思维广度的评价，反映了思维广度的扩展，这实际上是一种抛弃旧思维方法，开创不同方向的那种思维能力。设计师具备较强烈的创新意识，在具体的设计工作中，就能表现出相当的独创性，这是对思维深度的评价。越具有独创性的构想，对于问题的研究就越易于产生不寻常的反应和不落常规的联想，从而按照新方法对过去的东西加以重新组织，产生全新的、科学的、先进的设计方案。

3 学说—问题

3.1 道家学说与设计问题

在中国文化思想发展的过程中，儒家文化思想与道家文化思想是两个主要的主导思想，抑制还是主导任何一方都失之"偏狭"。儒、道两家文化犹如鸟之两翼，互补互济，才能构成中国文化的整体系统结构。但是过去，由孔子开创的儒家学派一直被认为是中国的主体学说，道家学说经常被"冷落"在一旁，但是如果我们认真地"细嚼"道家学说，发现其实有很多"东西"值得我们在研究设计问题时参考，甚至具有理论的指导意义。

所谓道学，是以探索自然、社会、人生的所当然和所以然为宗旨，以道贯天、地、人为核心，以自然次序、社会次序和心灵平衡的自然合一体为目标，并以成道为终极关怀的学说。道的初始含义是指道路，作为道路器物性之道，只有在人的行走中被体验到。因为道路的器物性本质，只有通过行走而呈现，即道路是人走出来的。器物性的道路千千万万，它并非道路的真正本质，道路是把人的行为活动按照一定的方法、途径导向某一方向、目的及人的活动所必经、必尊的必然性的联系，这才是千千万万道路的共同本质与道路之所以是道路的根据。千千万万的道路是可变的，其共同本质是恒常不变的，这便是非可道之道的恒道。

老子把可道之道与恒道区分开来，显然是对于道的追根究底的所以然的思考，是企图寻求对世界事物的终极性解释和终极性的根据。老子追究可道背后有一个更本性的恒道，实际上是把天地万物划分出了可道的所当然的现象世界状态与恒道的所以然的本体世界，即形而下的器世界与形而上的道世界。老子认为：道为"众妙之门"，贯通天、地、人，"立天之道，曰阴与阳；立地之道，曰柔与刚；立人之道，曰仁与义"。

道家哲学的核心是"道法自然"，老子说"人法地，地法天，天法道，道法自然"。道家的思想方法和对世界本质的理解正是建立在道法自然这一观念的基础上的。

在道法自然这一思想的指导下，设计的最高目标就是将个人的情感以适当的方式找到寄

《高等艺术设计课程改革实验丛书》
设计问题/学说—问题
Problems in Design

托,从而最终获得精神上的解放,在超越世俗的水平上享受生命之美。在这个意义上,美意味着主观与客观、感性与理性和谐平衡的产物,这一美学立场反映出道家思想的真谛,对自然事物给予了应有的尊重,使"中国设计"获得了真实的基础,为中国的设计提供了正确的方向。

同时,道家哲学也从未忽略过自然的另一个重要因素人。人的参与使自然的运动最终形成完整的过程,人类的存在渗透在自然景观的存在之中,并且通过对环境的设计表达出自己的情感和智慧,因此,对道法自然的完整理解必然包括了人的行为。

道家哲学的方法论是道家思想中对实践最有价值的部分。老子发现了事物的矛盾之间的相互联系和互相转化,因而美和善都不是绝对的概念,相互依存,相互斗争是事物之间的基本关系,运动是事物发展的永恒规律,而通过由量变到质变的转化,期望中的发展得以实现。

"祸兮福中所倚,福兮祸中所伏"。

"臭腐复化为神奇,神奇复化为臭腐"。

"故有无相生,难易相成,长短相形,高下相倾,音声相和,前后相随"。

"合抱之木,生于毫米;九层之台,起于累土;千里之行,始于足下"。

这些规律,不仅是关于生活本身的规律,而且体现了对美的追求。这些规律从整体上对设计师的观察、分析和创作起到了指导作用。这些规律教会我们观察问题的方法,首要的任务是掌握事物对整体世界适应的方式,从这一角度来说,保持阴阳和谐与平衡依然是至关重要的。

老子认为,宇宙万物,纷纭繁杂,基本上都可归属阴阳两类:

"天阳地阴,雄阳雌阴,日阳月阴,男阳女阴";

"正阳背阴,外阳内阴,表阳里阴,上阳下阴";

"刚阳柔阴,健阳顺阴,强阳弱阴,动阳静阴,热阳冷阴";

"君阳臣阴,父阳子阴,夫阳妇阴"。

阴阳两面是宇宙万物最基本、最一般、最普遍的存在,并依此两面而构成天地万物之间与

《高等艺术设计课程改革实验丛书》
设计问题/学说—问题
Problems in Design

万物自身之间的关系网络，以及整体系统。所以道家的标识"太极"图形，就是典型的一阴一阳的表现。

因此我们认为，设计分析的主要任务，就是越过现象的表面形式去寻找其内在结构和基本关系，去把握设计的核心与本质，发现设计因素之间的空间关系。

例如"无中生有"。老子说："三十辐共一毂，当其无，有车之用；埏埴以为器，当其无，有器之用；凿户牖以为室，当其无，有室之用。故有之以为利，无之以为用"。

这一充满智慧的辩证思想，"无"的概念表达为"无中生有"或者说"无"是事物发展的动因。老子把女性生殖器官称之为"谷神"，表达一种"不断孕育着生命"的"空"的力量。道家学说的"无"是具有相当积极意义的功能、行为和可能的美学观念。借助这种灵活的思想方法，帮助我们实现了设计行为的平衡。

我们在密斯·凡·德·罗的名言"少就是多"（Less is more），在波特曼的"共享空间"等设计大师的设计理论中，感受到道家哲学思想的精髓。"有机建筑大师"赖特以追求建筑的实在内部空间的真实表达为终端，通过对整体性的探索，最终找到以连续性和可塑性的结构实现整体性的途径。赖特在阐述起建筑概念和原理时，曾多次谈到中国老子，他说："据我所知，正是老子，在耶稣之前五百年，首先声称房屋的实在不是四面墙和屋顶，而在于内部空间。一个全新的观念进入建筑师的思想和他的人民生活之中。这个观念精确地表达了曾经在我的思想和实践中所抱有的想法。原先我曾自诩自己有先见之明，认为自己满脑子装有人类需要的伟大预见，但我终究不得不承认，我只是后来者，几千年前就有人作出了这一预言。"

道家学说的这些哲学思想，尤其是"道法自然"、"人"、"平衡"等思想对我们从事设计有重要的启示作用。在现代社会中不断觉醒的生态危机意识成为影响设计的一个最新因素，正像生态学家乔纳森·波里特所说的："人们现在争论的焦点是，我们赖以生存的自然系统到底还能持续多久就要崩溃？乐观主义者说，我们有足够的时间，可以解决问题，而悲观主义者

《高等艺术设计课程改革实验丛书》
设计问题/学说—问题
Problems in Design

每天清晨醒来几乎都在想,他会不会一起床就直接掉进生态恶化的无底深渊。"作为设计师不仅要努力防止这种灾难的降临,而且还要让设计成为一种令人愉快的过程,而不是单调乏味,令人感到枯燥。设计中应始终让人得到视觉上的享受,而视觉享受本身要通过观察自然才能培养起来。自然可以为设计找到表现方式,传达设计的内涵,提供设计的素材,打破某种文化特定的僵化思维模式。

目前我国城市发展迅速,政府部门都以改善城市面貌,改善人居环境作为政府造福于民的重要指标,这是符合时代发展节拍的。问题是我们的许多行政领导,并没有真正的设计意识,而是将改造城市作为本届政府的"政绩"标志,这就带来了很多设计问题。比如现在很多城市广场,非常注意景观造型、豪华、气派,然而,恰恰忽视了"人",广场是为人服务的,景观是为人服务的,不是为景观而景观,不是为了上级领导的一句赞扬。豪华、气派,但却没有周到地考虑人在广场中的行为,只追求飞机上看景观的效果,没有市民步行中景观视角,这样的设计,对提高人们的生活质量又有何用?道家哲学中的"自然"、"人"是两个重要的概念,是我们设计中必依、必尊的设计原则。

北京天坛庭园灯具设计方案
委托:南京金源灯饰公司
设计:何晓佑

《高等艺术设计课程改革实验丛书》
设计问题/学说—问题
Problems in Design

3.2 风水学说与设计问题

我国古代先人们为了生存，为了居住地的安全和舒适，就学会了观察山川江河的态势和树木土石的变化以及风雨气象的转换，以确定最佳的地点和方位定居。而山川江河、树木土石、风雨气象都是自然物质，都是自然科学研究的对象。从现代科学来看，风水学同地球物理学、地球磁场学、水文地质学，环境景观学、建筑学、气象学、宇宙星体学和人体生命学等科学都有融合，具有很多学科的成分。

风水学中的四大原则是：了解自然，利用自然，改造自然、顺应自然。这正是我们人类为了更好生存和发展所必须遵循的。比如我们住在一条河边，要了解这条河水的流向、宽窄和深浅，每年水位的涨落，这叫了解自然；也要会利用这条河水去灌溉、航运等，这叫利用自然；如果这条河每年有洪水，就要疏通河道，筑或修桥，这叫改造自然；这条河是千百年来自然形成的，不可为了某些局部利益而将它改道或填堵，这应顺着河岸而居，因势利导，这叫顺应自然。

"风"字的科学解释是：空气流动为风。事实上风包含的意义是很广的，《易经》认为风分柔风、刚风、瞫风、不周风等多种风，人体受到何种风的侵袭，所得病症也不一样，如风寒、风热、风湿等。

风和气是同种物质的两种不同存在状态。气露出地面升入空中就变为风，如果风被吹散荡尽，就会无法利用，故为了将生气聚止于某地，只有环绕吉地的层层山峦才能将风聚住，这就是"山环水抱必有气"的原因。中国古代，认为"气"是万物内在的、流动的本质的体现。"人生一口气"，没有气，人无法活。人活得要有正气，这是一种精神。"气"的理论是风水的中心问题，一切具体的风水活动都必须以得气为主而展开，即所谓的"乘气"、"聚气"、"顺气"、"界气"。比如"商业一条街"，"餐饮一条街"等，就是为了以上之气。商业中最忌讳"死气"、"煞气"、"泄气"、"漏气"，人生也是如此。

Problems in Design

　　"风水"二字表明风和水同是选择吉地的两个最重要的条件。水最伟大的杰作就是产生生命，没有水就没有人，它构成了万物和人体之中最主要的成分。风水理论认为"吉地不可无水"，首先因为水对生态环境即所谓"地气"、"生气"至关重要，水是自然界一种非常重要的物质，它对调节气候，净化环境具有重要作用，人类更是离不开它。

　　风水学宗旨是审慎周密地考察、了解自然环，顺应自然，有节制地利用自然和改造自然，创造良好的居住与生存环境，赢得最佳的天时地利与人和，达到天人合一的至善境界。因此风水的踏勘有十大原则：

　　(1) 整体系统原则：风水理论是把环境作为一个整体系统，这个系统以人为中心，包括天地万物，环境中每一个子系统都是相互联系、相互制约、相互依存、相互对立、相互转化的要素。这也正是我们设计中需要考虑的系统。好的设计绝对是一个系统的考虑,系统设计是新近国际上又开始重视的一种设计思想和方法。

　　(2) 因地制宜原则：因地制宜，即根据环境的客观性，采取适宜于自然的生活方式。《周易·大壮卦》提出"适形而止"，就是讲的这个道理。古人是很讲究因地制宜的，明成祖朱棣当初派30万人上武当山修庙，命令不许劈山改建，只许随地势高下砌造墙垣和宝殿。

　　(3) 依山傍水原则：依山傍水是风水学最基本的原则之一，山体是大地的骨架，水域是万物生机之源泉。

　　(4) 观形察势原则：风水学重视山形地势，把环境放入大环境考察。

　　(5) 地质检验原则：地质对人体是有影响的，土壤中含有的某些微量元素在光合作用下，放射到空气中直接影响人的健康；潮湿或臭腐的地质，对人体的影响也是有害的；另外，地球的磁场、有害波对人体也是具有负面影响的。

　　(6) 水质分析原则：土质决定水质，不同地域的水分中含有不同的微量元素及化合物质，有些可以致癌，有些可以治病。风水学理论主张考察水的来龙去脉，辩析水质，掌握水的流

量，优化水环境。《博山篇》"寻龙认气，认气尝水"，值得设计中深入研究和推广。

（7）坐北朝南原则：采光、避风。这是对自然现象的正确认识，顺应天道，得山川之灵气，受日月之光华，颐养身体，陶冶情操，地灵方出人才。

（8）适中居中原则：适中，就是恰到好处，不偏不倚，不大不小，不高不低，尽可能优化，接近至善至美。这一思想来源于中庸之道。"欲其高而不危，欲其低而不没，欲其显而不彰扬暴露，欲其静而不幽因哑喧，欲其奇而不怪，欲其巧而不劣"。

适中的另一个意思是居中。适中的原则要求突出重点，布局整齐，附加设施紧紧围绕轴心。

（9）顺乘生气原则：生命就是万物的勃勃生机，就是生态表现出来的最佳状态，乘生气就是在有生气的地方建设。

"多功能水表"
设计：汪莉
指导：何晓佑

《高等艺术设计课程改革实验丛书》
设计问题/问题导入设计
Problems in Design

问题导入设计 4

　　训练"从问题导入设计"的方法是多角度的，课题也没有限定，学生可以根据自己的理解自己确定课题，"条条道路通罗马"，只要达到理解问题的目的，课题是可以从多角度进行设计的。不同的学校、不同的教师、不同的学生完全应该用不同的课题。以下的课题只是一种举例，我认为要从四个方面认识"从问题导入设计"的方法：发现问题，训练学生对存在问题的敏感性；认识问题，训练学生对问题的分析能力；提出问题，训练学生抓住主要问题进行研究的能力；解决问题，训练学生提出解决问题思路的能力。本书举例课题："有碍我的视觉的问题"、"感觉舒适"、"进入的方式研究"、"装载方式研究"、"我想要的产品"。

4.1 课题一：有碍我视觉的问题

作业要求：
（1）结合以后专业主攻方向，选择一个视角作为切入点。
（2）尽可能多地寻找存在的问题和分析问题存在的原因。
（3）采用文字、摄影、速写等手段记录发现的问题。
（4）根据调查的结果，选择一个主要问题进行深入分析研究。
（5）根据研究的结果，提出解决问题的设计概念。
技术要求：制作成A3尺寸的调查报告。
课题阐释：
　　本课题重点要使学生养成从"问题导入"的设计习惯，使学生认识到，接到设计任务决不仅仅是完成一个形态与色彩设计就算完成了，设计的过程是解决问题的过程，在解决问题的过程中自然要解决形态与色彩的问题，但这只是设计的一个方面。设计的目的是为了提高人们的生活质量，从问题导入，从深层次上解决影响人们的生活质量的各种各样的问题，这才是有深度的设计，是之所以社会发展需要设计的根本原因。

Problems in Design

《高等艺术设计课程改革实验丛书》
设计问题/问题导入设计

本课程强调市场调研，只有在调研中，在对周边问题的观察中才能发现问题，只有发现了问题，设计才有了基础；在对已发现的问题的分析中认识主要问题所在，提出问题的关键点，通过对问题关键点的深入研究，最终达到解决问题的目的。

评分标准：
(1) 发现问题的能力　20分　　(2) 分析问题的能力　20分
(3) 提出问题的能力　20分　　(4) 市场调研的深度　20分　　(5) 作业表达的能力　20分

学生作业举例：有碍我视觉的问题——墙
作业者：杨泱、金玉宇、徐澄
二年级
40学时
开篇闲言：

老师让我们选择一个题目。一日，我们萌发了研究墙的念头，翻阅了人类的起源史。愕然地发现了一个现象：墙的功能从遮风挡雨，拒绝猛兽不怀好意地窥视到成为一种错愕的人性空间。不管是实在的还是心中虚化的，墙无疑都是一个有故事的事物。那么就让我们为你展开墙的故事。

(1) 问题再现

早期的围墙足够抵御自然界的威胁，古代的城墙可以维护一座城市。如果你是设计师，你将会如何建造20世纪的人性生存空间？

今天，墙的作用已经从简单的建筑的一部分成为体现建筑品位的具有装饰作用的部分，这就要求设计师全面考虑，处理好墙与环境的关系。

我们走出教室，用照相机记录了南京的墙，希望可以说明一些问题。

1) 墙与环境

《现代汉语词典》对墙的解释是："砖、石或土等筑成的屏障或外围"。

《高等艺术设计课程改革实验丛书》
设计问题/问题导入设计
Problems in Design

2）墙与宣传体

随着商品经济的发展，广告显得越来越重要。我们最多地接触广告是在火车上和闹市区。这两种广告体都是利用了墙体，但侧重点不同，我们相信作为消费者更爱制作精美的墙体广告。

墙除了用于广告外，还可以用于店面装饰。从美国的店面装饰中可以察觉到，它在店外的横招牌上部大面积墙体上，采用大幅彩色灯箱彩照，这种在店面广告艺术上的大胆处理。

3）墙与人

新世纪的设计师给墙作出了新的诠释：一切以人为本，创造一种"可呼吸的皮肤"。

(2) 问题直击

问题之一：不当的装饰。

墙体五颜六色的曲线，并未给墙的装饰带来任何好的影响，恰恰相反，显得多余而不美观。

问题之二："半拉子"墙。

没有完成的橱窗留下的铁架无人处理，在光裸的墙上显得极刺眼，生锈的架子淋雨后，在墙上留下锈迹。

问题之三："永远"的污迹。

很多墙上嵌有排水管，沿街排放废水，日积月累，墙上形成乌黑的水迹，极不美观。又不知谁在墙上胡乱涂写的数字和广告，杂乱无章，令人反感。

问题之四："墙不在高"。

在古代，多得是高墙大院，高墙无疑可增加安全性，但进入现代，高墙便不再适用，墙的意义不仅在于隔断，过高的墙体会在视觉上给人造成压抑感。

问题之五：不合理的色彩搭配。

问题之六：没有设计与乱设计。

问题之七：墙体的不当负载。

问题之八：游离与环境之外。

（3）经典分析

1）墙的分类；

2）在环境中的再现。

（4）设计概念

"交流"墙不再是死板的隔栏，它是空间中与人交流的信息载体，是"活"的物质。

通过市场调查，我们发现幼儿园的围墙设计过于死板，于是想作几个关于幼儿园围墙的设计，虽然只是一些简单的草图，但我们希望可以表达我们对未来幼儿园围墙的一些设想。

（5）作业图例：

这也是墙

《高等艺术设计课程改革实验丛书》
设计问题/问题导入设计
Problems in Design

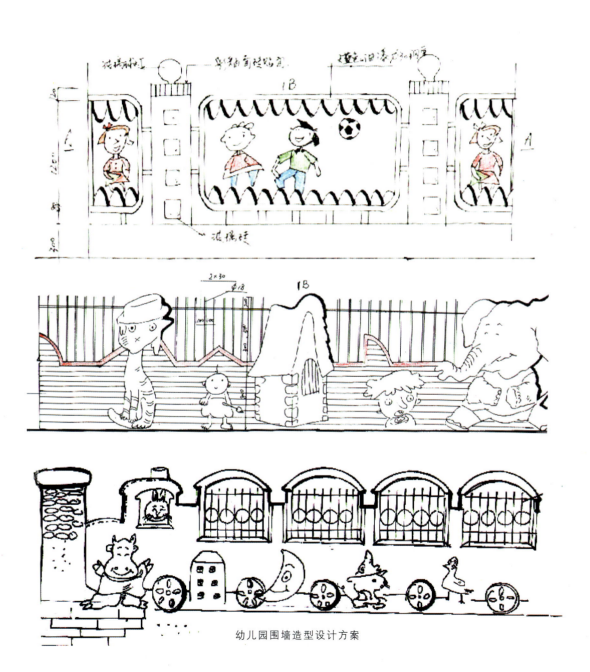

幼儿园围墙造型设计方案

《高等艺术设计课程改革实验丛书》
设计问题/问题导入设计
Problems in Design

学生作业举例：有碍我视觉的问题——报亭问题
作业者：朱文彦
二年级
40学时
（1）序
报刊杂志是人们学习了解世界的窗口，报刊杂志经常是以零售的方式出售给人们，而出售的场所不外乎报亭、街头的小摊、邮局和商店等地方。

我选择的"有碍我视觉"的是我们身边极多的报亭，找出的问题也许在短时间内不可能全部解决，但是我的目的就是要引起人们的注意，只要人们开始关注这些存在于我们生活里的问题，我们的目的也就在很大程度上达到了。让我们关注我们身边最普通和最多的东西，发现它们存在的问题并加以解决。让我们的生活环境变得更美，让我们的生活变得更好。

（2）问题调查
我们城市的报亭问题可以归纳为以下几点：
1）选址问题。选址不当对交通的影响十分大，一般会造成堵塞等影响，破坏城市的景观。
2）报刊展示区不够规范，随意性太大，影响美观。
3）报亭外观造型没有考虑环境。
4）报亭内部结构杂乱松散，业主行动不便，功能欠缺。
5）共用电话设置不当以及不能方便服务等。
6）防风沙、防雨、防盗设施不够。

（3）设计概念
"城市绿荫"报亭不仅仅是一般的城市公共设施，它也是构成城市景观的元素。我从南京的城市特点出发，以"树"作为报亭外观的参考元素，再以绿化城市作为设计的出发点，同时

《高等艺术设计课程改革实验丛书》
设计问题/问题导入设计
Problems in Design

考虑到报亭的整体功能要求，将电话亭、自动售货机、报亭结合起来。当然，这只是一个初步的设想……。

（4）作业图例

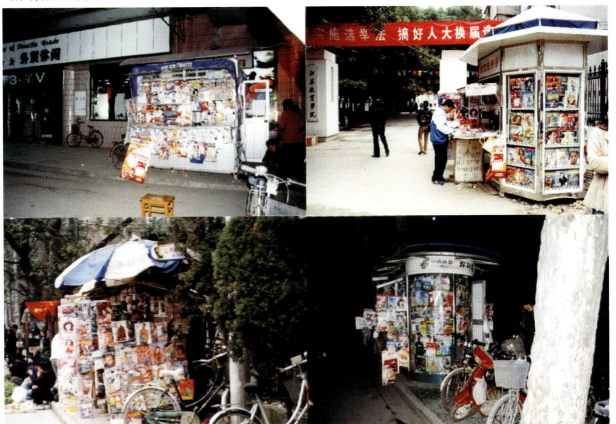

设在商店门口的报亭

设在校门边上的报亭

设在路边乱糟糟的报亭

向外"扩张"的报亭

《高等艺术设计课程改革实验丛书》
设计问题/问题导入设计

Problems in Design

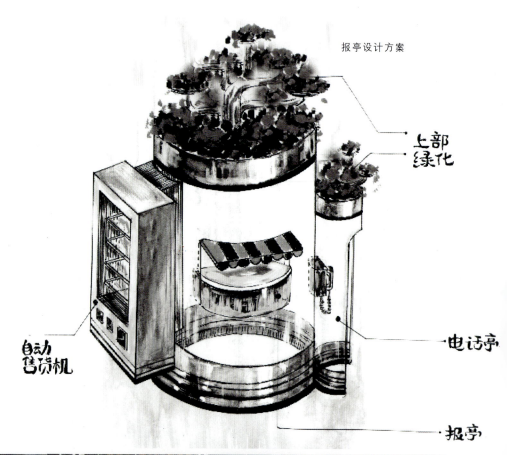

报亭设计方案

上部绿化

电话亭

报亭

教师评语：

朱文彦同学的作业内容远不止这里所展示的，他作了很多调研工作，尤其作了很多实地考察工作，寻找了不少问题，学习态度是认真的。

作为二年级学生，在设计的专业性上还有不少问题，还有待于今后的学习，但方法的学习，是我们这堂课程需要重点掌握的知识点，这一点非常重要。

自动售货机

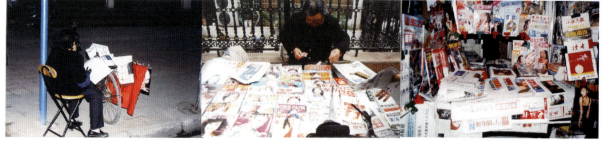

摆在路边的报摊

《高等艺术设计课程改革实验丛书》
设计问题/问题导入设计
Problems in Design

学生作业举例:有碍我视觉的问题——自行车问题调研及设施设计
作业者:徐将强、张彦
二年级
40学时
(1) 前言
改革开放20多年来,我国的城市交通获得了前所未有的发展。然而,还有很多方面存在着问题,不能满足人们日益增长的需求。与发达国家相比,我国城市交通状况有其自身的特点,有专家将其划分为这样八个方面:

1) 迅速增长的交通量;
2) 居住空间的结构与交通系统不匹配造成的低效率;
3) 缺乏维护良好的交通设施;
4) 无效的交通管理与执法;
5) 公共交通服务不足;
6) 城市平民阶层特有的交通问题;
7) 高事故率;
8) 薄弱的交通人才培训系统。

上述存在的八个方面同样也是制约我国城市交通发展的因素,这些问题在我国大城市中都不难找到例证。如果说中国城市在这些问题上有什么特色的话,那就是每一个问题都可以在自行车交通中得到反映。

我国是一个公认的自行车大国,由于自行车清洁、无污染、节能、占地少、便于存放等优势,再加上在几十年间我国自行车为主的出行方式与城市活动的地理分布已形成了一个特定的空间结构,这就决定了自行车在今后一段时间内仍将是我国城市的主要交通工具,出行量占所

《高等艺术设计课程改革实验丛书》
设计问题/问题导入设计
Problems in Design

有客运方式总出行量的30％～50％，而公交车只占5％～25％，城市自行车管理规划问题将关系到我国城市建设发展的诸多方面。随着南京城市人口的迅速增加，南京交通需求也迅速增加，市中心高峰期道路网负荷度已上升90％左右，然而交通系统使用土地和交通管理严重缺乏。为了满足迅速增长的交通需求，南京市投入了巨大的人力物力来完善城市交通设施，但由于财政、城市建设用地、历史文化以及环境保护等因素的制约，使得南京市交通问题很难在短时间内得以解决。我们对南京自行车管理与停放状况进行一系列调查与研究并对主要问题提出解决方案，为南京交通建设发挥自己的微薄之力。

（2）工作流程

第一阶段：

1）问题分析：就我们认为的"有碍我视觉的问题"进行分析，择其主要问题，做到有的放矢。

2）调查分类：就所分析的问题进行调查分类，为下一步调查作准备。

3）调查计划：确定调查方向及步骤；

4）资料调查：以报纸、网上资料为主；

5）实地考察：以拍照、速写、短文描述为主要手段；

6）问卷调查：以问卷形式调查；

7）调查报告：对资料、实地考察、问卷三方面的调查进行总结。

第二阶段：

1）提出设计概念：就主要问题提出设计概念；

2）资料收集分析：为将要进行的设计进行资料收集并进行分析；

3）确定设计方案；

4）完成设计方案；

5）总结对设计方案的总结。

《高等艺术设计课程改革实验丛书》
设计问题/问题导入设计
Problems in Design

工作流程时间表（略）

(3) 调查分类

"软件"问题

1) 管理人员：门卫、保安、收费人员；

2) 管理制度：《自行车管理制度》、《自行车收费制度》、《自行车处罚条例》；

3) 自行车停放规划人才。

"硬件"问题

1) 停放点的设置：小区、农贸市场、店面周围、路边；

2) 停放设施：停放架、车棚、车库；

3) 导向系统：标识、指示牌、导向线；

4) 防盗设施。

(4) 自行车问题资料调查

查阅报纸上的、网上的新闻或有关条文，以及我们在网上所发表帖子的回复。这些给我们提供了思考问题的背景和依据。《城市交通》2000年第二期，南京大学城市与资源系周江的文章"20年来中国城市交通问题的若干思考"。有关摘要：

目前，全国32个百万人口以上的大城市中，有27个城市的人均道路面积已经低于全国平均水平；90年代中后期，上海等城市中心区50%的车道上高峰小时饱和度更是达到95%，全天饱和度超过70%，平均车速下降到10km/h。

土地使用交通流量评估得不到重视，土地使用与交通生成和吸引之间的和谐关系失控。我国现行有关法律，如《城市规划法》、《房地产管理法》等，对建设项目的交通流量评估、停车位设置等没有严格规定。因此，在一些城市里，未经土地使用强度评估和交通流量预测，沿新建、改建道路的高密度房地产开发甚至引发了比原先更为严重的交通、规划、社会问题。典

《高等艺术设计课程改革实验丛书》
设计问题/问题导入设计
Problems in Design

型的有前些年沿杭州西湖的道路拓宽及高楼建设；90年代中后期福州市中心的旧城改造工程；还有不少城市中的"门面"道路建设，商业性和生活性过境交通相混杂，事故频发。

从发达国家城市交通的发展历程看，经济实力雄厚的美、日等国，靠大量的修建交通基础设施尚无法很好解决城市层出不穷的交通问题。因此，对处于发展中的我国来说，要较好地解决城市交通问题，决不可把注意力仅仅集中于改善交通"硬件"如道路、立交桥、交通工具、交通附属设施及其用地等，而应同时给予交通"软件"：交通基础研究、交通需求管理、交通管理、交通决策及其机制等以足够重视。交通设施容量的增长永远赶不上交通需求的增长，单靠交通设施容量的增长来解决城市交通问题已经被证明行不通。因此，"软""硬"兼施，实现道路容量的科学扩张与现有道路运能潜力的深挖，将是我国未来解决城市交通问题的必经之路。

网上调查摘要：

自行车问题已经是个老大难问题了。以往摩托车、汽车只要驶出了自己的专用道，被发现就要罚钱，甚至要吊销驾驶执照。可是自行车驶出自己的专用车道，非但没事，不会被交警追着跑，不会被电子警察记录下来，不会被登记在册，不会被记分……为什么南京市就不能出台一些相应的法律法规？再这样子，交通事故出得最多的还是自行车。

——大伯于3/12/2002

今天在菜摊上听一位先生诉苦，说他孩子的自行车又丢了。说到这个话题，周围摊上的人都纷纷发言，就没有哪家没丢过车的，有一位先生说的最吓人，他说他家3年来已丢了19辆车了。俺对他的遭遇深表同情，因为俺家这几年来，也丢过4辆车。按大伙的说法，谁家要没丢过自行车，那么他家不是大官就是大富豪，没有骑过自行车。从大伙无所谓的态度来看，似乎这丢自行车已经是中国人早就习以为常的事了。俺想起今年6月媒体的一个报道，说杭州市每年仅公安局收缴的"问题"自行车达4万辆之多，没收缴到的会有多少呢？不知道，估计不会少于此数的两三倍。若按全国城市每家每年丢一辆计，全国每年丢的自行车数量可不得了，少说也得

《高等艺术设计课程改革实验丛书》
设计问题/问题导入设计
Problems in Design

上千万辆。不知道那丢19辆车的家庭算不算最高纪录了，吉尼斯纪录会不会收录这类之最。

后来有位书生气十足的老兄满腔怨气地诉说他丢车后去公安部门报案受到冷落的经历，大伙儿不但不同情，反而嘲笑了他一番。俺小孩丢第一辆车时，俺也有过这种经历，打那以后再丢车，俺就再也不去报案了，其他人也都如是说。

俺想起几年前有关部门曾经强制市民每辆自行车交10元钱，挂了一种"分合式自行车防盗牌照"，俺的车现在还挂着那玩艺呢，据说这种东西还被国家专利局授予了新技术专利权，听说全国很多城市都曾经推行过。俺当时曾经听某些看破红尘的人说：牌儿卖得差不多了这牌也就没用了，很多人也同意这观点。现在来看，不幸被言中了。那些家伙还说：这个破塑料牌子的成本顶多2元钱，这当中油水肯定大得很，否则有关部门不会那么卖力要做这种事儿。结果呢，不幸言中了。后来俺在报上看到，被查处的广西柳州市巨贪，原公安局长、副局长，都曾经收受过"自行车防盗牌照"制造商的巨额贿赂。俺想问一问各位，你所在城市丢自行车严重不严重，你家丢过几辆车？俺还想问，你所在城市的有关部门是否搞过"自行车防盗牌照"现在这牌子还管用吗？俺只是随便问问，别多心。

——本帖由老地于2002年12月5日22：52：18在乐趣园《老三届》发表

俺上个月底刚丢了俺的坐骑，害得俺天天挤公共汽车，差点挤碎了这把老骨头。也有人教了俺一招，就在俺丢车的沃尔玛超市前就有人专卖自行车。偷车的人把你带到停在人行道的一排车前，你看中了哪辆指一指，谈好价钱，没两分钟车便可以送到你手中，一般八成新的好车只要80块钱。可俺没敢去买，俺天天都要从那里经过，要是被车主认出来把俺给截下来，大马路上让俺的老脸往哪放？想再买一辆，便宜的没骑几天就掉零件，买好车又怕再丢。俺没两年已丢了3辆了,所以至今仍在挤公共汽车。　　　　　　　　——晨曦22:27:15 12/12/2002

我觉得现在的自行车都没人管理，放在街上简直和周围的垃圾没两样！！——明军12/12/2002

说的好！！现在的街上看上去好乱哦，还是车少的时候整洁。　　　　——缺月12/12/2002

《高等艺术设计课程改革实验丛书》
设计问题/问题导入设计
Problems in Design

　　本人丢一辆，捡一辆，算扯平啦。丢的一辆是用了15年的老武汉牌载重车，虽然不值几钱，但颇有些感情，捡的一辆，是学生毕业后扔掉的，捡来后用了几年，一次也不用维修，一年也只用打一次气，好象还赚了一点点。　　　　　　　　　　　　　——武汉知青12/12/2002
　　严正申明：浪子从来不偷车，丢车的事与浪子无关。　　　　——天涯浪子12/12/2002
　　我同事前天买了辆八成新的"贼车"，是80元！现在大家被偷了就去买赃车，然后再被偷再买，就这样一直重复着……　　　　　　　　　　　　　　　　——冒冒12/12/2002
　　据说是已经被偷得没办法了。
　　我家丢到第10部时就转为坐公车了。　　　　　　　　　　　——南风粤韵12/12/2002
　　我最后那辆女装五羊车是我1996年离开一个部门，同科室两个老高中姐姐合伙买给我作留念的，只用了一个月就丢了，很可惜。因为广州现在坐公交车很方便，我家靠地铁靠公共汽车站，我就不再骑自行车了，少了一个锻炼身体机会，但减少在路上吸废气机会。我女儿对她的自行车爱护有加，现在也不骑了。前年我居住的小区把包括自行车库在内的很多建筑都拆了，改建了花园草坪，就更少人骑自行车了。　　　　　　　　　　　　——荷萍12/12/2002
　　我的车子丢在走廊里连锁都懒得锁（我在一楼）。我一辆都没丢，回家后从来不上锁。
　　　　　　　　　　　　　　　　　　　　　　　　　　　　　　——由于12/12/2002
　　要是给我偷了，我就有理由买新的了，估计小偷骑不远就给我送回来，没有高超的技术很难驾驭它！俺家就俺没丢过，老凤凰，用了33年，奥秘是从不擦车！　——荷萍12/12/2002
　　我的一个朋友找我参谋买了辆捷安特，这个品牌的车子有保险，丢了可以凭发票和公安证明加点钱补偿一辆，买的时候他重点讨论丢了以后的赔偿手续，我当时还不以为然，还认为他顾虑太多，没想到一个星期没到就接到电话，要办理赔偿了。就在他家楼下没5分钟，他还锁了两把锁头，其中一把铐在电线杆子上了，哈哈，笑死人了，车子真倒霉，要受五花大绑之罪！
　　我家丢过4辆自行车，两新（买来只有两个月）两旧，全有防盗牌照。　——河水12/12/2002

我丢过5辆自行车,儿子丢了2辆。报过一次案JC脸难看,以后就认倒霉了。

——杰夫12/15/2002

我想我可以申请吉尼斯纪录了……

——莲溪12/15/2003

(一共20条回帖)

(5) 自行车问卷调查

为了对南京市现行的自行车问题有更全面的了解,从而把握住问题的主要方面,我们在12月12日~24日对各个社会群体以问卷方式进行了自行车问题的调查。问卷设了300份,其中有效问卷284份,有效率94.5%,调查对象为在校学生、老师、路人等。

自行车问题调查问卷

1) 性别: () 男　　　　() 女

2) 年龄: () 18岁以下　() 18~25岁　() 25~45岁　() 45岁以上

3) 学历: () 高中以下　() 高中大学　() 大学以上

4) 家中有无自行车:
　　() 有　　() 无

5) 你家里有几辆自行车:
　　() 1辆　　() 2辆　　() 3辆　　() 更多

6) 你出行的主要交通工具是:
　　() 自行车　　() 摩托车　　() 公交车　　() 家庭轿车

7) 你为什么以自行车为主要交通工具:
　　() 便捷　　() 环保　　() 消费低　　() 其他

8) 你违章停车吗?
　　() 每次　　() 偶尔　　() 从不

9) 你通常选择的停放自行车的地点：
 （ ）人行道上　（ ）店面门口　（ ）随意停放　（ ）指定地点
10) 你为什么不停放在指定地点？
 （ ）无停车点　（ ）找不到　（ ）太远　（ ）收费太高
11) 你认为自行车停放收费合理吗？
 （ ）合理　（ ）一般　（ ）不合理
12) 你的自行车被盗过吗？
 （ ）有　（ ）多次　（ ）没有
13) 你认为被盗原因是什么？
 （ ）自行车自身有问题　（ ）自己停放不善
 （ ）停放点无人看管　（ ）停放点无防盗系统
14) 你认为停车点需要人管理吗？
 （ ）需要　（ ）随便　（ ）无需
15) 你对南京的自行车停放系统怎么看：
 （ ）很差　（ ）一般　（ ）很好
16) 你认为南京的自行车停放设施怎么样？
 （ ）很好　（ ）一般　（ ）很差
17) 你认为南京的自行车停放设施应有哪些方面需要改进？
 （ ）设点太少　（ ）设点不当　（ ）管理不善　（ ）收费不合理　（ ）设施老化
 （ ）功能不合理　（ ）无导向系统　（ ）无照明设备　（ ）没有雨棚
18) 其他问题

2002年　月　日

《高等艺术设计课程改革实验丛书》
设计问题/问题导入设计
Problems in Design

下面是对284份有效问卷的分析：

1) 调查群众状况

性别：男149人，占人数的50.7%；女135人，占人数的47.5%。

年龄：18岁以下49人，占人数的17.3%；18～25岁89人，占人数的31.5%；25～45岁61人，占人数的24.3%；45岁以上81人，占人数的28.7%。

学历：高中以下130人，占人数的32.1%；高中大学91人，占人数的46.7%；大学以上63人，占人数的21.2%。

总结说明：我们对性别、年龄、学历三个方面进行了划分，是为了使此次调查能涉及到各个层面，使我们得到的调查数据更加全面和具有说服力。

2) 自行车现状

家中有自行车279人，占人数的98.2%。

家中有2～3辆自行车205人，占人数的75.4%。

以自行车为主要交通工具249人，占人数的87.9%。

总结分析：自行车家庭占有率为98.2%，有2～3辆的占75.4%，如此高的比率说明了自行车是许多人的必备的交通工具，它与人们生活息息相关，给人们的出行带来了便捷。

3) 自行车问题状况

有过自行车被盗120人，占人数的42.3%；被盗2次以上33人，占人数的11.8%。偶尔或从不违章停车211人，占人数的74.6%。

找不到停车点或认为无点182人，占人数的60.1%。

认为停车设施很差130人，占人数的46.7%；认为一般145人，占人数的51.1%。

认为需要改进方面：管理不善182人，占人数的64.4%；设施老化210人，占人数的74.5%；导向系统259人，占人数的91.4%；没有雨棚231人，占人数的81.2%。

《高等艺术设计课程改革实验丛书》
设计问题/问题导入设计
Problems in Design

　　结果表明：南京市自行车交通缺乏规划，管理不善，自行车设施功能、结构、审美上十分不健全。例如，停放设施简陋老化，无导向系统，无雨棚，无正规停车点，导致很多人不能自觉按章停车而增加了自行车被盗现象和自行车交通事故。

　　(6) 图片资料调查

　　我们对南京市街头的自行车问题进行了实地调查，为进行分析问题提供了视觉资料。

　　1) 停车设施老化，功能不全

　　图中所示，南京大部分停车设施都很破旧。如前面铁栏杆锈迹斑斑，形式老化，有的车棚旧不成形也无人过问，上面布满灰尘，人们看到也不愿停放，何况车棚顶已破损或荡然无存，雨天根本起不到遮盖的作用。

　　2) 自行车占人行道、盲道

　　许多自行车停放在人行道上，这样在人流高峰的时候不但行人走过很拥挤，车辆停放和开取都十分不便，行人走过可能把车辆撞倒；有的甚至占用了盲道，这不但使盲道失去了作用，更可能对盲人形成误导。

　　3) 导向系统差

　　从照片上看出导向系统很不健全，没有标识，指示线也没有起到应有的作用；黄线指示车辆需斜向停放不能被人清楚地看到，同时黄线很不规律，且无人清扫。

　　4) 缺乏管理

　　有的地方有停车指示线却因无人管理而如同虚设，随意停放，车型也不分类，自行车、摩托车、电动车交织在一起，停取十分不便。有的自行车随意停放在草坪上，破坏了绿化。

　　5) 破坏市容

　　店面外随意停车现象十分严重，使商业店面外杂乱无章，阻破坏了行人的视觉感受，破坏了南京市的市容。

《高等艺术设计课程改革实验丛书》
设计问题/问题导入设计
Problems in Design

（7）调查总结

经过我们的调查和资料数据的分析研究，已经能够对南京市的自行车的停放情况有一个深入地了解。问题主要表现在：

1）对自行车管理的重要性认识不足；

2）投入的人力物力不够；

3）没有把自行车的设施建设与管理作为一个重要问题来抓；

4）自行车设施陈旧，缺乏良好的维护；

5）自行车管理法规不完善。

正是由于这些方面的问题使停车点既不方便又不安全，导致市民乱停乱放，破坏了环境，影响了交通，同时也增加了自行车的被盗率。我们将对停放设施进行分析研究，以达到改善自行车停放状况的目的。

（8）设计概念

便捷、美观、组合

（9）设计图例：自行车架设计

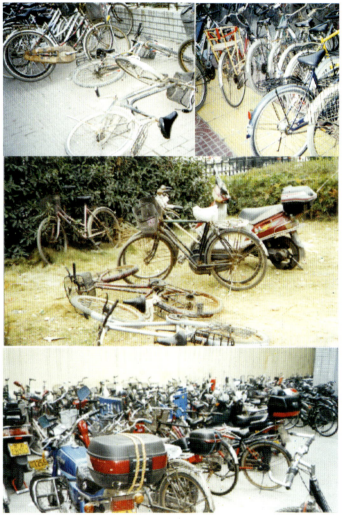

随意停放的自行车

《高等艺术设计课程改革实验丛书》
设计问题/问题导入设计
Problems in Design

设计总结：

在老师的带领下我们完成了设计方法的学习并以自行车作为我们的研究课题。

针对自行车问题中的停放问题进行了资料调查研究，并经过实地考察分析，最后定出了设计方案。在这个过程中，社会调查和资料分析比较全面，调查了南京市主要街道小区等地，对群众进行了问卷调查。我们还查阅了报刊资料、网络资料，对南京自行车停放中存在的问题进行了较为详细地分类，并根据对问题的研究提出了设计概念，简洁直白地描述出需要的设计理念，做出了设计初步方案。

当然，我们的设计方案还存在一定的局限性，希望通过以后的学习不断提高自己的能力。

教师评语：

这次课程的目的并不是去做一个完整的设计，而是设计方法论的学习。课程练习的重点是通过调查研究，寻找存在的问题，并能从问题导入设计，寻求解决问题的答案。徐将强、张彦同学是二年级学生，第一次接触设计课题，从专业角度讲还有待于在今后的学习中提高能力。但作为一名学设计的学生，方法的掌握是十分重要的，应该讲这两位同学的学习态度是认真的。这里只是他们设计报告的部分内容，可以看到两位同学付出的劳动，这对他们今后进入设计课程一定是有帮助的。

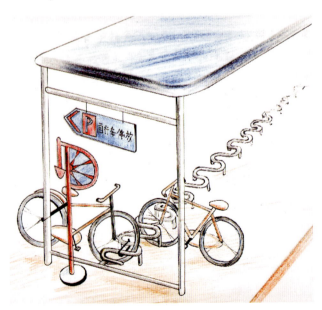

自行车停放架设计方案

4.2 课题二：感觉舒适

作业要求：

(1) 根据作业一提出的设计概念，设计一个自我感觉舒适的东西。

(2) 严格按照设计程序走一遍（模型不作要求）。

(3) 设计构思方案10个以上。

技术要求：制作成60cm×90cm的设计版面，表现形式不限，版面需经过设计。

评分标准：

(1) 分析问题的能力　25分　　(2) 提出问题的能力　25分

(3) 解决问题的能力　25分　　(4) 作业表达的能力　25分

课题阐释：

本课题是在前一课题对市场调研中发现并提出问题的基础上，做一个解决问题的概念方案。这里的"感觉舒适"不仅仅是视觉感受问题，这里"感觉舒适"的概念，包括了使用方式、使用功能、使用感觉方面的"舒适"性要求。调研的目的是为了发现产品在使用中的问题，发现了问题，能提出好的解决问题的概念，最终达到解决问题的目的，提高使用质量，才是好的设计。

学生作业举例："感觉舒适"电子导游器

作业者：巍枝

二年级

40学时

课程日记

12月12日　星期二　阴

我们全班同学都轮流上台陈述了自己的初步想法。一开始，我考虑一种电动路面运输系

《高等艺术设计课程改革实验丛书》
设计问题/问题导入设计
Problems in Design

统,但是这个想法还没说出来就被否定了,因为它和老师举的一个国外设计例子刚好一样。就快轮到我了,从未在课上发过言的我慌了。我必须在很短的时间内构想出我的创意,这可不好办。当我用心飞快地寻找着我漫无边际的灵感时,一个大大的问题冲到我的脑海中旅游,我为什么不能做一个方便游客活动的电控器呢?它相当一个智多星,体积虽小但实际用途非常大,是一个无所不能的小导游。一分半钟的上台演讲结束了,我红着脸坐到自己的座位上,值得高兴的是老师赞许了我的想法,这样我就可以全心全意地依照我的想法做下去了。老师说"旅游是现代消费的热点,但是旅游热也给我们带来一些盲目的、消极的问题,这些都值得我们去思考,如果能做出这样一种东西,有被开发的价值。"由于老师的引导,我的想法更加坚定了。

12月13日　星期三　晴

今天何老师领我们去学院图书资料室,借了很多平时很难见到的资料,让我们大开眼界。我把昨天定下的课题作了一次初步的书面整理,写了一个小结。我的小结里有这样几点:创意来源,为什么我要做这个旅游的电控器;背景资料,中国旅游热的升温,主要是提出自己对这个问题的看法;排列构思,我对这个课题的初步想法关于它的设计构思。何老师很仔细地看了我写的总结,他将外观和功能结合起来向我提出了外观设计的要求。建议我设计一个便携式的掌中机。他提示我看一些优秀的设计作品,并要求我去看平面、环艺、陶艺等方面的资料,主动去发现它们的美,通过这些形的启示,将其运用到设计中去,这是一种借鉴的设计方法。

12月14日　星期四　多云转晴

同学们说我的这个想法,某展览馆已经有了性质相似的产品出台了,听后有些失望,便去请教老师。老师告诉我展览馆里的那种导向器只是局限在某一区域内的一种设置,其功能性是单一的,只是向参观者提供关于展览品的便利信息,而我要做的是一种针对旅游行进中的消费服务系统,实际上是一本多媒体导游电子书,缓解旅游者在旅游过程中的不便,坚定信心继续做下去。有老师这句话,我更坚定了信心,我希望自己每天都有新的发现。

《高等艺术设计课程改革实验丛书》
设计问题/问题导入设计
Problems in Design

12月15日　星期五　晴

　　这两天在图书资料室，翻阅了很多中外优秀设计作品集，随手勾勾画画，收获不少。看着桌上形形色色的草图，我感觉自己心里有了底。我定下了课题的名称，叫做"电子导游器"。因为它的首席身份就是导游。

12月19日　星期二　晴

　　老师给我一些造型上的提示，根据书上的一些优秀设计作品，我把它们勾勒下来，作为我造型设计的参考。在《商业文化》上发现了一篇关于旅游的撰稿，我摘录下其中一些内容作为设计的背景资料。

12月20日　星期三　多云

　　今天在七楼教室集中上课。同学们都带来了自己的设计课题，让老师指导。我将自己前几天的造型初稿进行了重新设计，画出它的基本外形交给老师看。原来，我设计的是一个折叠式的小型掌中导游器，共三页，左边是把手式结构，便于持握，把手上可以插入电子笔；中间为屏幕，屏幕下方是电子导游器的主要按键；右边一页是翻盖，上面附有收音机的调频键和喇叭，不用的时候，可以将三页折叠起来，挂在脖子上。导游器的背面有一个起固定作用的小夹子，当你登山或跑跳时，导游器可以牢牢地固定在衣襟或衣领上，不必担心丢失。你可以将它取下来，别在旅行包上或腰间，方便轻巧。我把这些想法告诉老师，老师认可了我的设计雏形。但这仅仅是它的外形的初步考虑，细节设计还要推敲。他建议我将右边的那页上的功能键删除，只做成一层薄薄的翻盖，所有的功能键可以放在屏幕的下方，省去了很多不必要的环节。接下来的工作就是刻画细部结构。

12月21日　星期四　晴

　　本来这份报告要求统一为20页的A3打印纸规格，因此文字说明和插图就显得十分重要。我担心自己的手绘能力不够好，画不出漂亮的效果图来表现我的设计想法，但我相信，只要用心

Problems in Design

《高等艺术设计课程改革实验丛书》
设计问题/问题导入设计

去做，就一定会做好的。

12月22日　星期五　晴转多云

今天是本周最后一节课，我们的设计已经基本确定，余下的工作就是完善设计。前两周何老师与我进行了多次对话交流，使我进一步明确了自己的设计观点。"感觉舒适"实际上就是要我们设计出的产品既能解决生活中的问题，又具有舒适的使用方式和美的造型。心理舒适、生理舒适、视觉舒适、感觉舒适。

设计总结

当我翻到作业的最后一页时，一种从未有过的喜悦涌上心头，我终于独立完成了一件设计方案。通过三周的学习，我渐渐喜欢上了这门课程。我从一开始就去积极地接触设计，主动和老师交流。这种感觉让我对自己产生了信心，我是主动完成作业，而不是以前那种拖泥带水的被动。我的愿望是做一名优秀的设计师，那么，创意能力是先决条件，我要通过课程不断地训练自己，逐步提高。

掌上电脑
作业者：谢飞飞
指导：何晓佑

《高等艺术设计课程改革实验丛书》
设计问题/问题导入设计
Problems in Design

学生作业举例:"感觉舒适"电子试衣镜
作业者:程甜
二年级
40学时

(1) 序

 历史是一面镜子,它能让我们深刻地认识过去,清醒地把握现在,从而更加敏锐地预见未来。设计也是一面镜子,它能让我们看清自己,看清别人,乃至看清整个社会。设计是一种理念,它的灵魂来源于创意。创意的好坏直接关系到整个社会设计的成功与失败,尤其是在最近20年,信息技术以前所未有的速度带动电子媒介、信息网络等相关事业的发展,电子网络几乎延伸到人类的每一个角落。可以说人类社会真正进入了信息时代。在这个时代中,一个好的创意就是一个卖点,就是一个灵魂。出身于意大利陶瓷世家的产品设计大师玛特奥·瑟恩(Mattdo Tnun)就这样说过:"我们处在高触觉感的时代,高触觉感就是续高科技之后的发展,我们要过的是一种不但更舒适,而且更富有刺激的生活,能够触及我们的感官和心灵。"他断言:"作为一个现代设计师,一个2000年的设计师,必须确立起超越时代的概念,使自己能提升到根据时代变化节奏而发展。"意大利另一位著名艺术家山德罗·基亚(Sandro Chia)也说过:"一位艺术家的任务和社会职责就是在尚存的创造上开始新的创造。"创意或称之为创造,就应该像大师曼菲斯所描述的那样"如脱缰的野马在无束缚的天地里奔驰",以全新的姿态冲击着旧次序。产品设计的创意更应如此。作为与百姓生活息息相关的产品,创意更迭的速度之快主要是有两个依据:

 1) 制造技术的飞速发展为产品形态的变化提供了无限的可能。

 2) 随着社会文明的进步,人们的审美需求和消费心理更趋多元化,必将对产品形态的丰富性和实用性提出相应的要求,这两个依据促使了我们要用新的眼光从产品"宜人性"的角度来思考设计,从中发现许多新的内容。这个过程是充满艰辛的,也是充满喜悦的,就如同我做这

Problems in Design

《高等艺术设计课程改革实验丛书》
设计问题/问题导入设计

次作业一样，"苦中有乐，另有一番情趣"。

本次课程的开设，无非是让我们增加更多的创意理念和设计观念，培养我们发现问题、分析问题和解决问题的能力，使我们能够把握时代的脉络，关注社会，关注人的根本需求，力求脱"胎"换"骨"，重新做"设计"人。

（2）思考

当我第一次看到与听到要做这个课题时，我心里确实有些担心，不仅为要至少20张的作业而感到担心，更为做 "感觉舒适"的设计而困惑。当何老师要求我们一个个地轮流上台讲自己的想法时，我的脑海里简直就是一片空白，临时思考了一个想法，这样的"临场发挥"很难会有什么好创意。与老师的对话更加证明了这一点。"国外已经有了类似的产品了"，还是想想别的吧。于是我自我安慰的又从自己喜欢的角度出发，选择了给陶玉梅服饰做形象设计。然而，在思考过程中，我却犯了一个小错误，那就是在不知不觉中把自己陷入了某一具体的框子里，局限了自己的思维取向。

在自己苦思苦想中，一个一个想法被老师否定了，心情沮丧的我一次一次埋头进入创意思索的过程。这时老师的一句话提醒了我"既然你喜欢服装，不如做电子试衣镜好些"，这句话犹如一块沉石，打破了宁静的水面。"对，现在已经是信息时代了，为何不能与高科技联系起来？"我茅塞顿开，也从一次次失败中振作起来，投入到了新的工作之中。有了好的思维方向，寻找到适合的内容，那接下来的工作就是要好好表达设计的内容了。在这点上我可不敢有半点马虎。按照何老师教给我的方法，我翻阅了大量资料，画了十几张设计草图。在这个过程中，我发现自己的眼光是那么的狭窄。老师对我方案的否决是为了对我下一个方案的肯定，这没有什么可悲的，关键是自己真正学到了些什么。在经过艰苦的思索和设计之后，我终于完成了这个产品设计，我感觉到了"舒适"。对这份作业，我有许多感慨：做设计，不仅要有好的点子，还要靠正确的思维方法和正确的设计程序，拿到一个设计课题，不要急于制作，而是要

《高等艺术设计课程改革实验丛书》
设计问题/问题导入设计
Problems in Design

经过一番再思索的过程,要考虑周全。好的设计,离不开设计师的一遍遍的思考,也许这是一个麻烦的过程,但做好了这一步就意味着你成功了一半。设计师的成功不是一朝一夕的事,它是多年经验的总结,是反复思索的结果。

(3) 与老师的对话

2000年12月12日上午

何老师:我们这次作业主要是为了培养学生的创意思维,要想出具有开发性的、较前卫的、概念性的设计方案,要有市场前景,可不拘泥形式与目前的可行性。

程甜:我的想法是自行车的存放问题,自行车的存放是中国人的一大难题,每次取车存车都很麻烦,且自行车被盗现象也很严重,因此我想设计一个自行车的存放系统,采用自动报警系统和自动推拉装置,以此来解决这个问题。

何老师:你这个想法是针对自行车问题提出的,自行车存放确实存在一定的问题,但你发现的问题已有了类似的解决方案,你是否能从自行车的其他问题入手,再思考一下自行车存放行为中的其他问题。

2000年12月15日上午

何老师:你的想法有进展吗?

程甜:老师,我有两个方案,一是关于灶器的设计,由于水开了会浇灭灶头,我想根据这个问题设计一种新灶器;另一个是关于陶玉梅服饰专柜的设计。

何老师:第一个想法已经有这种产品了,没有新的创意就不需要再搞了。第二种再想一想,你能不能设计一种与服装有关的东西,例如衣镜,与数码技术联系起来。回去想一想,下个星期我们再讨论。同时注意多看一些资料,注意学习。

2002年12月20日

何老师:设计是讲究方法的,但我们有的同学每当要作一个课题时就会直接找资料,抄一

下，这是不对的，是不能培养和锻炼自己的能力的，到大三、大四自己独立完成设计时，就会目瞪口呆，无从下手。借鉴别人的东西不是不行，但要看怎样借鉴，拿着书本依葫芦画瓢的借鉴小学生也会做。借鉴是为了吸收别人的精华，再加上自己的想法来融会贯通。我们在平时看资料时见到好的造型要记录下来，就像背外语单词一样，记得多了，造型形象就会在心中贯通。在看资料时应该将有感触的想法画出来，边读资料边动笔，为正式设计做准备。

程甜：这是我的设计草图，请老师看一看。

何老师：这个造型比较臃肿，最好是做简洁的造型，电子产品造型要简单，不要太繁杂，你可以参考建筑立面或电视机造型，甚至是文具盒之类有些平面感觉的造型。草图量不够，草图量不够反映了构思量不足，一定要多画草图，再去做。

2000年12月21日

"镜子"的故事，《古代篇》、《近代篇》、《现代篇》、《未来篇》（研究文字略）

（4）设计草图（略）

4.3 课题三：进入方式研究——"门"的概念

作业要求：

(1) 根据"门"的概念设计"进入"的方式，设计构思方案不少于20个。

(2) 设计方案要有创造性、可行性、概念性。

(3) 技术要求：制作成60cm×90cm的设计版面，表现形式不限。

评分标准：

(1) 想像力　25分　　(2) 思考力　25分　　(3) 设计力　25分　　(4) 表现力　25分

《高等艺术设计课程改革实验丛书》
设计问题/问题导入设计
Problems in Design

课题阐释：

门是什么？门是你从一个空间进入另一个空间的通道。国门、城门、校门、家门、大门、小门、心灵之门、人生之门、打开知识的大门、芝麻开门、凯旋门、地狱之门、鬼门、天门、气门、坏门、前门、后门……我们的生活中有无数的"门"需要我们跨入。门，是一种概念。

这里我们要研究的"门"并不就是我们司空见惯的门，我们应该发挥充分的想象力，研究我们从一个空间进入另外一个空间的方式。设计是一项创造性的工作，通过"进入方式"的研究，提出各种可能性创造出各种各样的"门"。

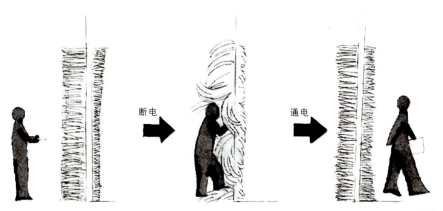

课题指导教师：何晓佑

《高等艺术设计课程改革实验丛书》
设计问题/问题导入设计
Problems in Design

"进入方式研究" 学生作业举例(二年级)
作业者：王莉

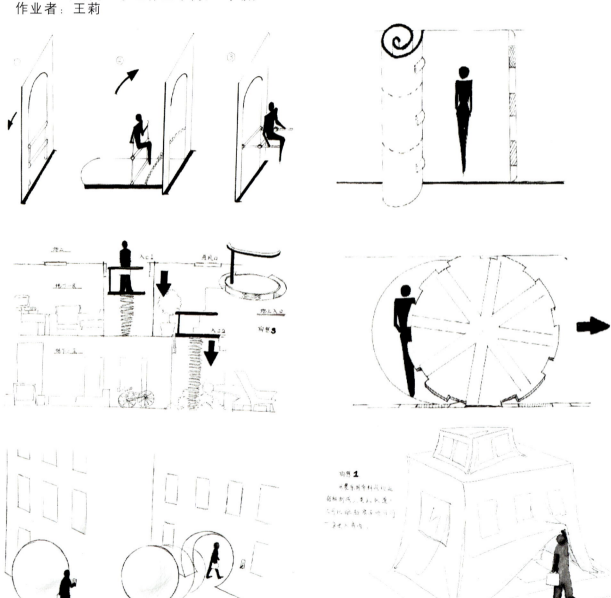

《高等艺术设计课程改革实验丛书》
设计问题/问题导入设计
Problems in Design

"进入方式研究"学生作业举例(二年级)
作业者:王莉

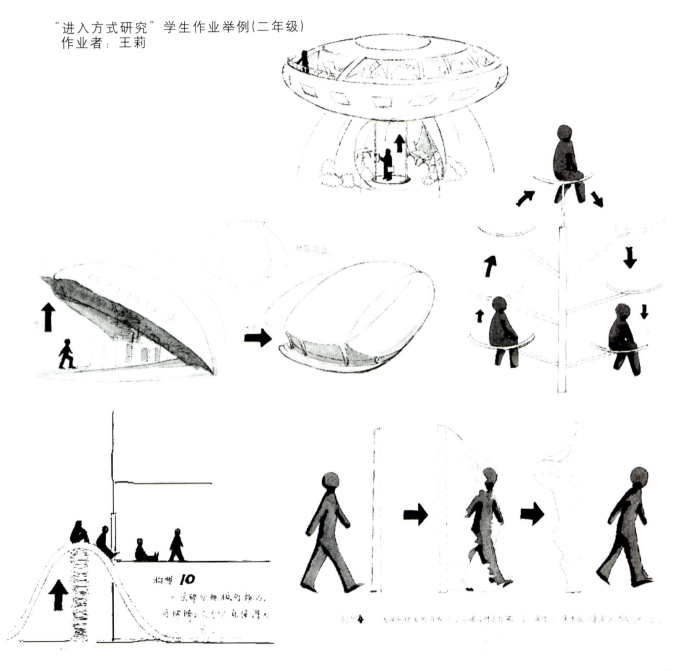

《高等艺术设计课程改革实验丛书》
设计问题/问题导入设计
Problems in Design

"进入方式研究"学生作业举例(二年级)
作业者:刘雅昆

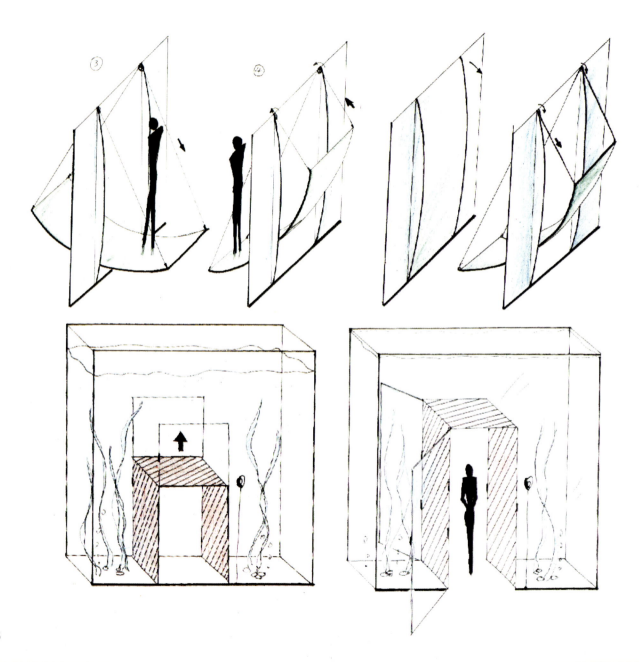

《高等艺术设计课程改革实验丛书》
设计问题/问题导入设计
Problems in Design

"进入方式研究"学生作业举例(二年级)
作业者:唐渊

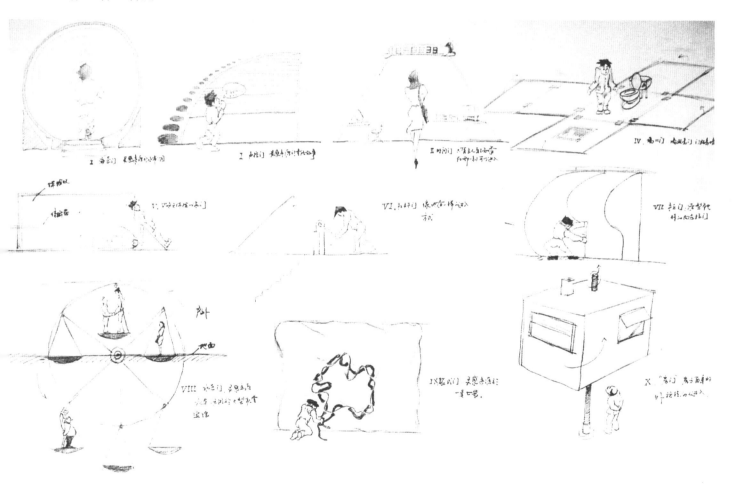

《高等艺术设计课程改革实验丛书》
设计问题/问题导入设计
Problems in Design

4.4 课题四：装载方式研究——"鸡蛋"

作业要求：
(1) 能将鸡蛋安全装载起来，不易破碎。
(2) 设计方案要有创造性、可行性、概念性。
(3) 技术要求：效果表现鸡蛋的装载方式。

评分标准
(1) 想象力　25分　　(2) 思考力　25分　　(3) 设计力　25分　　(4) 表现力　25分

课题阐释：
我们生活中有各种各样的装载需求，但是我们的装载方式却十分单一，形式也不丰富。生活是一种艺术，生活细节的艺术表现是一种生活品质的表现。本课题通过鸡蛋这种易碎品的装载方式的研究，来解决生活中的这一问题。

作业者：阿崇洁

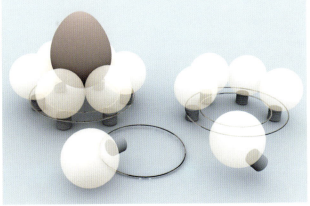

课题指导教师：张剑

《高等艺术设计课程改革实验丛书》
设计问题/问题导入设计
Problems in Design

作业者：毕冬梅

主题：尖锐与圆滑

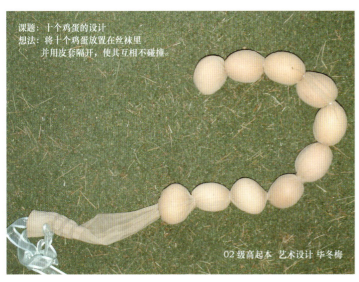

课题：十个鸡蛋的设计
想法：将十个鸡蛋放置在丝袜里并用皮套隔开，使其互相不碰撞。

02级高起本 艺术设计 毕冬梅

课题：十个鸡蛋的容器

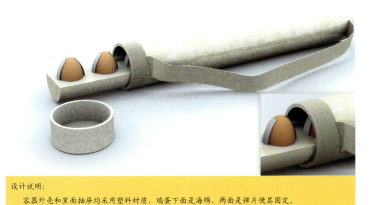

设计说明：
容器外壳和里面抽屉均采用塑料材质，鸡蛋下面是海绵，两面是弹片使其固定。

作者：范从进

作业者：范从进

作业者：方远

99

《高等艺术设计课程改革实验丛书》
设计问题/问题导入设计
Problems in Design

作业者：高婧

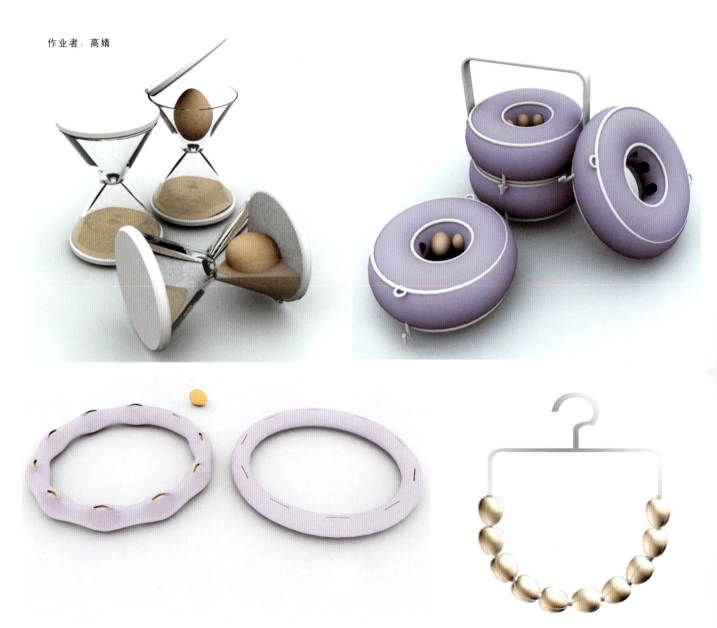

作业者：葛善陶

作业者：乔元元

《高等艺术设计课程改革实验丛书》
设计问题/问题导入设计
Problems in Design

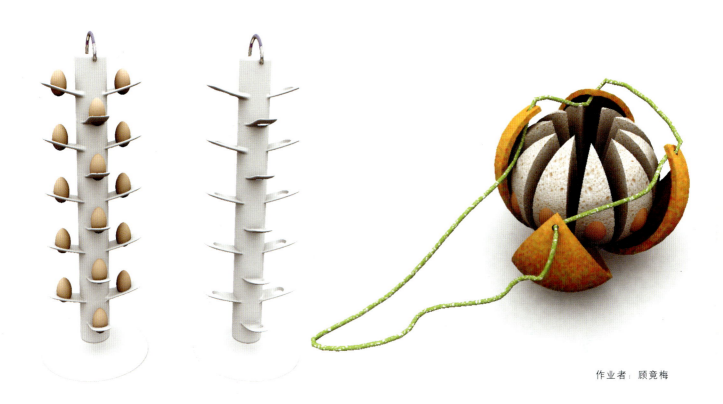

作业者：顾竟梅

作业者：金玮遐

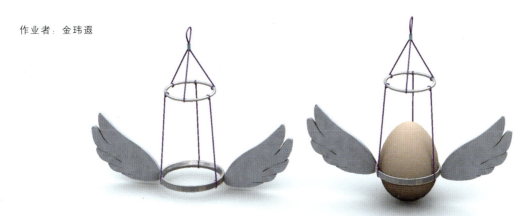

101

《高等艺术设计课程改革实验丛书》
设计问题/问题导入设计

Problems in Design

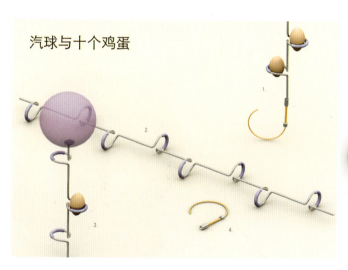

汽球与十个鸡蛋

作业者：张晴晴

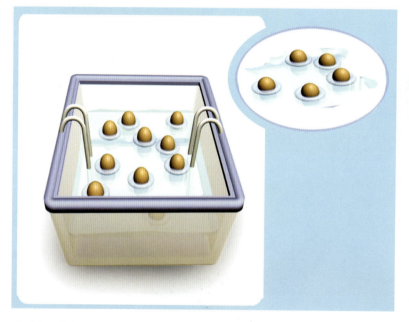

作业者：卢克光

串鸡蛋

设计说明：设计以拐杖为主形，边上粘10个特殊的弹簧，刚好能容的下并固定一个普通鸡蛋，弹簧坚固耐用。

作业者：袁望

102

《高等艺术设计课程改革实验丛书》
设计问题/问题导入设计
Problems in Design

作业者：沈柳柳

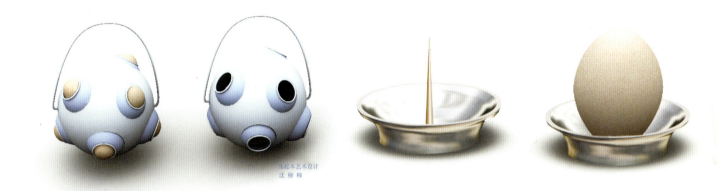

篮子外壳运用塑料材质，内部为海绵橡胶便于摆放和保护鸡蛋，篮子中间为中心轴，内部两层以此轴固定，为避免运动中内部两层发生摇动，故在每层的两个端点位置装配一个橡胶卡口，起固定作用。
创作灵感来源于转轮手枪。
手柄的两头用活扣组合，断裂后可更新。

作业者：佳佳

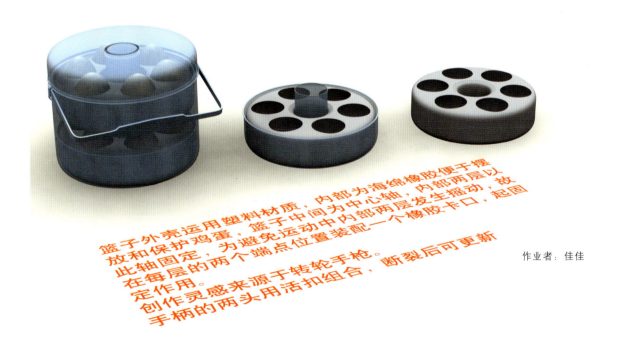

《高等艺术设计课程改革实验丛书》
设计问题/问题导入设计
Problems in Design

作业者：许念东

作业者：何伯琴

作业者：张盛香

4.5 课题五:"我想要的产品"

作业要求:
(1) 根据"我"的要求,设计20个"我想要的产品"。
(2) 设计应具有"未来性",对一些生活中没有的东西进行合理想像,提出设计的概念。

技术要求:制作成60cm×90cm的设计版面,表现形式不限。

评分标准:
(1) 想像力 25分　(2) 思考力 25分　(3) 设计力 25分　(4) 表现力 25分

课题阐释:

对未来的向往,一直是人类的追求,由此产生了一批探索未来的设计者。但是,"未来"是不可能百分之百"确定"的,未来设计并不是"断定未来之设计",它只是根据过去的经验,衡量当前的"走向",放眼时代潮流的趋势,对未来进行思索与探测。设计的目的是为了提高人们的生活质量。作为设计者,为未来"创造概念"是非常重要的一种能力。富有历史使命感的设计者们就在不断地探索着未来的设计方向,不断地提出革命化的设计思想,不断地构思着未来的实施方案,正是由于他们的努力,我们生活的空间才不断地丰富起来,走向完美。"我想要的产品",正是为了训练学习者的想象力的一种训练方式,根据生活中感受到的问题,有能力提出新的、富于创造性的设计概念,不仅要训练能够创新,还要训练创新的速度,这就是这一课题的目的所在。

学生作业举例:"我想要的产品"——可遥控写字板
作业者:周谦
二年级
40学时

《高等艺术设计课程改革实验丛书》
设计问题/问题导入设计
Problems in Design

(1) 序言
"设计"是一个当代文化的概念。

当代文化是一个比较宽泛的概念，无论从世界角度还是从时间划分来看，其基本的指向都是近几十年来以高科技的发展为基础，在高度信息化、网络化的背景下的当代文化。信息技术与远程电讯技术的发展极大地扩大了信息的速度和容量。在工艺美术领域内，传统专业的边界正在消失。从建筑到广告，从装潢到服饰，从园林设计到城市规划，从影视制作到装帧，从传统的油画版画到激进的观念艺术，其间再没有一条明确的界线，一个共享的视觉空间把它们容纳在一起。

目前，我们的学习并非单纯的设计或应用美术技能的训练，主要还是面向素质、知识的培养。当代社会视觉空间早已拆开了传统门类的界线。如在不属于工艺美术门类的建筑、土木工程、影视、摄影等，与现代设计的内在联系和相互影响正日益密切和深化，从更广泛人文背景上看，一切现代学科也日益渗透到设计领域，如现代哲学与设计观念、环境保护与环境艺术、民俗学与服饰、人类学与陶瓷、现代心理学与视觉审美效应、经济学与艺术市场等等，显然，纯粹局限于单科的技能训练是很难适应当代社会需求的。

当代社会对设计人才的需求是多方面的，设计艺术的视野更是远远超出了传统工艺美术的专业范畴，信息时代的传播手段和设计思想要求专业的设计人员具有综合专业的能力。

本次课题着眼于思维的创新，也就是说必须有一个全新的观念来对待周围的事物。

二战以来，科学技术高速发展，特别是电脑的出现，电子图像超量传播不仅迅速改变着人的视觉观念，而且也迅速取代了传统手工艺制作。当计算机应用到设计后，似乎一切都变得简单多了，快多了。似乎让很多人看到没有绘画基础的人，也一样能做设计。而随着时间的推移，竞争的日益激烈，人们终于认识到计算机不能代替人脑，它只是一种工具而已，正如铅笔一样，它只是我们做设计的一种使用工具。而真正的设计是一种有思想的设计，我们设计靠的是创意思维。丰富的想象力是极为重要的，它是如此质朴、平凡，但它又是你设计的灵魂。

《高等艺术设计课程改革实验丛书》
设计问题/问题导入设计
Problems in Design

(2) 课程日记

2000年12月8日　星期五 阴

本周开始了新课程，从周二开始一直由学院一名专业的任课老师来给我们讲授课程。与我们想象中不一样的是，这些老师并没有讲十分专业的内容，而是通过各个专业不同的内容来讲述设计创意这个主题。今天由张承志老师授课，主要就是给我们布置作业，让我们去寻找课题。下周由各班带课老师辅导完成。

2000年12月12日　星期二 晴

今天是由老师带班单独辅导的第一天，大家都抱着一种好奇的心态听何晓佑老师详细介绍课题的制作方法，然后，何老师让大家将自己准备好的想法上前逐一叙述，最后由他来给予指点和引导。由于准备不够充分，自己的第一个想法不理想。我们现在教室里使用的桌子较简单，功能单一，因此，我想设计一套办公桌椅，主要是为设计师服务的，能将设计师所常用的电脑、设计资料、图板架等全部容纳进去。何老师的评价是：设计创意性太弱了极普通，该产品已被许多设计师研究过了，且目前已有较为完善的方案出现。如果要做这个课题就必须很有创意,并且做得十分精致。因此，我决定带着这个想法去查资料。

2000年12月13日　星期三　晴

今天上午何老师带着我们在图书资料室查阅了大量的世界著名设计杂志，以便我们从中寻找到着手点，完成该课题的构思。在《椅子设计50例》中，我找到了许多对我的设计构思有作用的资料。

2000年12月14日　星期四 晴转多云

上午继续在资料室查阅资料。在《城市住宅》第九期中，无意中发现几种窗户的雨篷有不同的变化，另外我同时想到，目前我们许多家庭所使用的雨篷存在着许多问题。于是，就现在雨篷进行了几种改变，画了一些草图方案。

《高等艺术设计课程改革实验丛书》
设计问题/问题导入设计
Problems in Design

2000年12月19日　星期二　阴

今天将自己的雨篷方案给何老师看了，何老师对我的方案作了长时间的评价，使我的想法得到了较大改变。何老师首先肯定我的想法是可行的，并且在结构上已经研究得较为深入，但问题仍出在创意二字上。首先，这几个雨篷的构思，均是建立在现有雨篷基础之上的。而且仅仅是现有雨篷结构上的修修改改，并未能从造型及功能上去改变和扩张。我的思维仍在原来的圈子里打转。何老师还讲到，本课题主要注重的是创意及造型，他说，我们仍需打破思维的定势，用全新的观念来对待这一课题。通俗地讲，就是找一个既定的物质，抛开其现有造型，保留或增加扩充其原有功能，从这些功能出发来设计我想要的产品。因此，我决定放弃雨篷这一课题，从生活中去寻找新创意。

2000年12月20日　星期三　晴

昨天，与几位同学一起逛山西路，在夜市上发现了儿童玩的写字板，是利用磁性的感应现象设计的。由此我想到现在许多学校所使用的黑板，不是也可以使用这种方法来设计，这样既无污染又干净。于是，在今天早上，我将我的想法告诉了何老师。他也极力赞同我的想法，但是在造型方面出现了问题。因为如果仅仅改变了黑板的材料，造型还是原来的，这样的设计是不到位的，老师引导我的思维活动，终于确定了设计一个可移动的磁性遥控课堂写字板的概念。

2000年12月26日　星期二　晴

上周对部分学校和企事业单位进行了市场调查，针对存在的问题做了一个初步方案。

2000年12月29日　星期五　晴

今早将自己的设计稿向何老师作了详细的叙述。何老师对该方案主支架的造型进行了改进，在他的帮助下确定了新的造型。

（3）市场调研（略）

草图效果

《高等艺术设计课程改革实验丛书》
设计问题/问题导入设计
Problems in Design

(4) 设计图例

创意方案详解

① 书写板块

A 同 A' 处

④ 为遥控器的存放箱,上配有螺旋按键,自由打开关闭,如图 X₁.

图 X₁

⑤ 为红色键,是写字板的总开关键,主要控制 ①—③ 功能.

①. 为日期显示器,控制调试键在②E处,显示年月日时分钟秒.

②. 控制按键: A B C D E F G H

A 为删除键,通过符号表示为往上往下删除.
B 为删除键,通过符号表示为往左往右删除.
C 为黑色键,表示一次性全部删除键.
D 为写板面的升降控制键,可自由升降,每按一次为2cm上下移动.

以上四键在遥控器均有相同功能键.

E 键为时刻表控制键,可以自由调试准确时间.

G. 为 A. A' 处投射灯开关键.

H. 主支架右抽屉蓄电器箱子开关,来控制抽屉开关.

③. 为遥控器的感应点,以便遥控器使用自如.

<13>

《高等艺术设计课程改革实验丛书》
设计问题/问题导入设计
Problems in Design

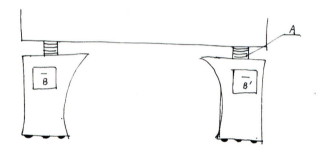

A. 为升降器受遥控器或控制板的按键控制。

B. 为普通抽屉，可以存放东西使用，上面配有螺纹按键。可以自由打开关闭，如图 X_2

正立面 图 X_2

B' 为蓄电器，只受控制板按键控制，如图 X_3

侧面 图 X_3

蓄电器为投射灯、书写板升降、时刻表等的运转提供电源。

④ 主支架

主支架上底面平面图
升降器(同A)

C. 为红色按键，安置支架凹处，用来调节滑轮。它可以自由收缩滑轮，当写字停放到所需要位置时，即可通过它使写字板下底面完全接触地面，安稳。

主支架下底面平面图

k、k'、k"为底面滑轮，分别置于三个不同方向。可以使写字板向任意方向移动。同时它是可以收缩的，如图 X_4

收缩前 收缩后
图 X_4

《高等艺术设计课程改革实验丛书》
设计问题/问题导入设计
Problems in Design

③ 笔型遥控器

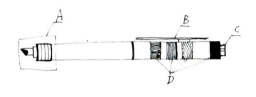

A：笔头部分，如图 Y_1。

A'处为笔头的收缩钮，通过旋转可以使它收缩，收进笔套内，从而保护笔头。

A"为笔头，为一块磁铁，将笔头事先经过打磨成三种形状，以便于书写，如图 Y_2。

C：为可伸缩的教棒，可以直接用手拔出，如图 Y_4。

① 向Z方向拔出共40cm，共三节

② 教棒顶处，保护罩内设有指示灯。

▲注：指示灯亮时为红色，同时它也反映出目前遥控装置是否在使用范围之内。

B：为遥控器的总开关，也是笔的挂钩，如图 Y_3。

① 在R处没有螺纹以便挂钩推压。

② 可从R处向前推，再往X方向压，则特别设置凹槽就可以卡在里面。由于下面置有弹簧，又可将它弹出来。

③ 由以上开关来控制所有删除键（ν, ν', ν"）同时在相反状态时则控制升降键。

D：▬ ▥ ▨ 均为删除键。
 ν ν' ν"
其中，ν 为上下删除。
ν' 为左右删除。
ν" 为全部删除。

■ 为升降键，以此来控制书写板面的升降运动。

A中的A'键及D中的所有键 均为旋转键，通过X方向旋转来改变状态。

‹13›

Problems in Design

《高等艺术设计课程改革实验丛书》
设计问题/问题导入设计

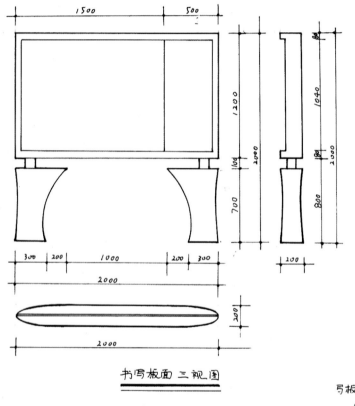

书写板面 三视图

比例： 1：20
单位： mm

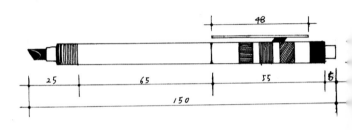

笔型遥控器侧立面图

比例： 1：1
单位： mm

▲ 材料：笔头由磁石制成。
笔身由可回收的聚丙烯树脂添加防火材料制成。

写板面材料：
写字板由聚丙烯树脂制成。
外壳由聚丙烯树脂加防火剂制成。
底部滑轮由聚乙烯制成。

《高等艺术设计课程改革实验丛书》
设计问题/问题导入设计
Problems in Design

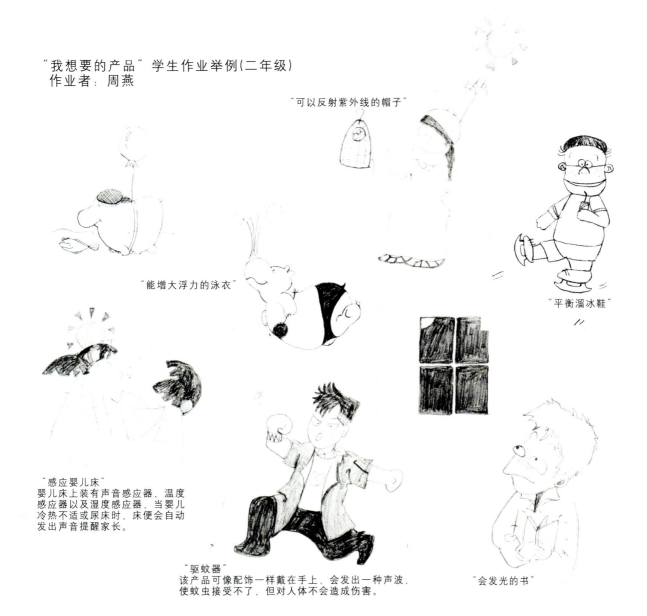

"我想要的产品"学生作业举例(二年级)
作业者：周燕

"可以反射紫外线的帽子"

"能增大浮力的泳衣"

"平衡溜冰鞋"

"感应婴儿床"
婴儿床上装有声音感应器、温度感应器以及湿度感应器，当婴儿冷热不适或尿床时，床便会自动发出声音提醒家长。

"驱蚊器"
该产品可像配饰一样戴在手上，会发出一种声波，使蚊虫接受不了，但对人体不会造成伤害。

"会发光的书"

《高等艺术设计课程改革实验丛书》
设计问题/问题导入设计
Problems in Design

"我想要的产品"学生作业举例(二年级)
作业者：周燕

"减肥肉"

想吃点肉又怕长胖的美女们不要哭，这里有各种美食小丸子，还是由全绿色食品组成，但吃起来会给你各种食肉的味道，而且只一颗小丸子就让你很饱的感觉，还富含多种维生素呢！

"克隆食品罐"

缺什么，有什么。
当然只限食物。

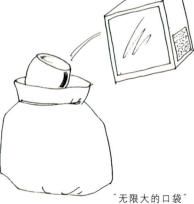

"无限大的口袋"

这口袋看起来挺小，其实可通另一个空间，所以能装很多东西，提起来也没什么重量。

"可变色、变花纹的衣服"

《高等艺术设计课程改革实验丛书》
设计问题/问题导入设计
Problems in Design

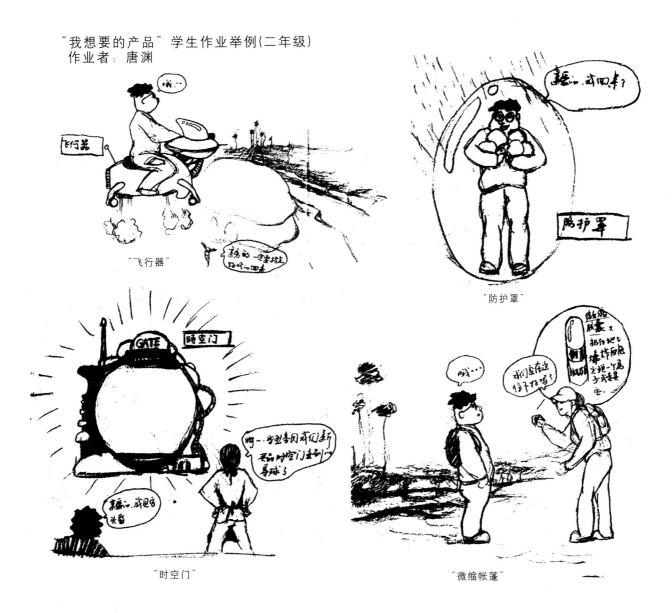

"我想要的产品"学生作业举例(二年级)
作业者：唐渊

"飞行器"

"防护罩"

"时空门"

"微缩帐篷"

"我想要的产品"学生作业举例（二年级）
作业者：唐渊

"信息提示器"

"医疗器"

"知识储存器"

"地球公民身份卡"

《高等艺术设计课程改革实验丛书》
设计问题/问题导入设计
Problems in Design

"我想要的产品"学生作业举例(二年级)
作业者：龙真

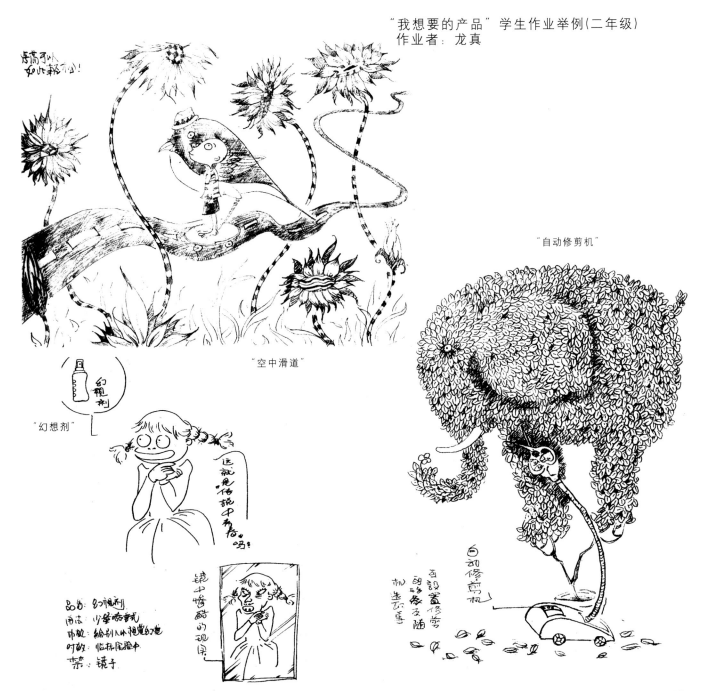

《高等艺术设计课程改革实验丛书》
设计问题/问题导入设计
Problems in Design

"我想要的产品"学生作业举例（二年级）
作业者：马娓娓

血管扩张报警伦

随着社会文明的不断进步，人的压力也越来越大，越来越多的人死于血管破裂。此仪器监测人体血管的变化，有异常就会报警。

自动附在人体上.

"血管报警器"

"动力鞋"

登山动力鞋：
吸收太阳能，产生动力，帮助人登山.

"视导棋盘"

视导棋盘：
棋子随视线的移动而移动，可以在室外运用太阳能和室内运用电能。

"医用点滴吸盘"

点滴吸盘：自动吸附在人体静脉上打点滴，人不会感痛并且可以运动。当挂完束后，会红灯亮.

118

《高等艺术设计课程改革实验丛书》
设计问题/问题导入设计
Problems in Design

"我想要的产品"学生作业举例（二年级）
作业者：马娓娓

"迷你手机"

"人体速递机"

〈躺在包里，一觉醒来就到达目地.

迷你手机：
　语言输入，只有接
听和取消键。挂在钥匙扣
上，也可当挂坠。

婴孩交流仪
　与婴儿通过此仪器进行交流，
婴儿把奶嘴放在口中，画
出温度，知道婴儿情绪的
变化，使妈妈们更好的
照顾宝宝。

"婴儿交流仪"

119

《高等艺术设计课程改革实验丛书》
设计问题/问题导入设计
Problems in Design

"我想要的产品"学生作业举例(二年级)
作业者：孙闻莹

《高等艺术设计课程改革实验丛书》
设计问题/问题导入设计
Problems in Design

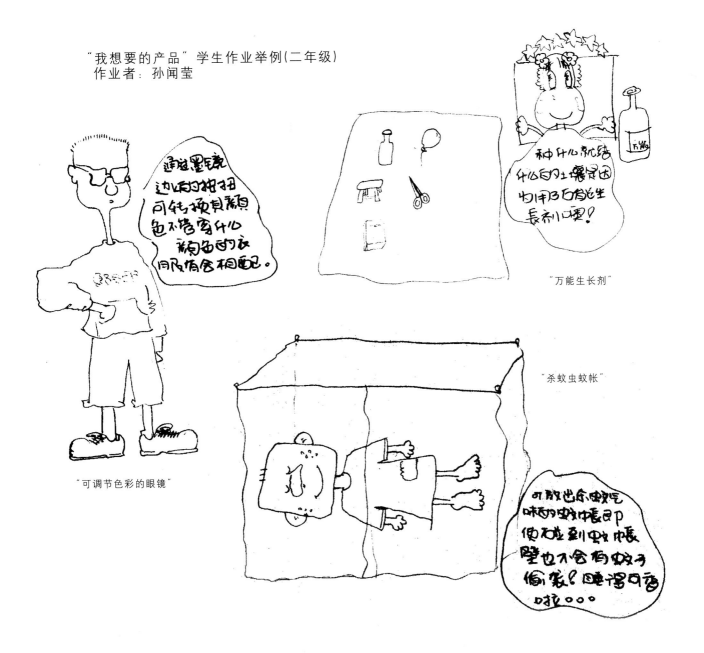

"我想要的产品"学生作业举例(二年级)
作业者：孙闻莹

"万能生长剂"

"杀蚊虫蚊帐"

"可调节色彩的眼镜"

《高等艺术设计课程改革实验丛书》
设计问题/问题导入设计
Problems in Design

"我想要的产品"学生作业举例（二年级）
作业者：王莉

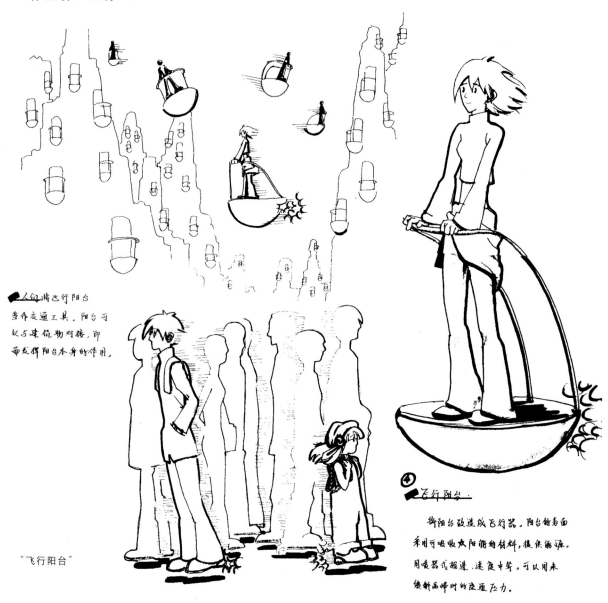

"飞行阳台"

"我想要的产品"学生作业举例(二年级)
作业者：王莉

"思想视觉传达器"

"视觉传达器"

"安装在衣服上的'软'屏幕"

"安装在汽车上的'软'屏幕"

"'软'屏幕"

《高等艺术设计课程改革实验丛书》
设计问题/问题导入设计
Problems in Design

"我想要的产品"学生作业举例（二年级）
作业者：王文

"梦境储存器"

：在睡觉时,戴上这种"鳄鱼"帽子,就能把你的梦录进,并能在电视机中放给你看。

怎样才能把所有的梦都记下来呢？

戴上鳄鱼帽,就能把梦记下来。

"随身空气清洁器"

保证您的呼吸卫生,
清洁您的呼吸。

去除灰尘,保留新鲜的眼镜。

"没有伞柄的雨伞"

没有伞柄的雨伞,让你尽情享受雨天的乐趣,手还可以空出来,拿别的东西。

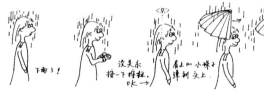

下雨了！ 没关系,按一下按钮OK→ 肩上的小珠冲弹射头上 相斥的力量使伞保持在合适的位置

"智能被"

它能够根据室温和体温自动调节温度。

"知识食品"

吃掉它们就能增长你的知识。

聪明宝宝

《高等艺术设计课程改革实验丛书》
设计问题/问题导入设计
Problems in Design

"我想要的产品"学生作业举例(二年级)
作业者：王智

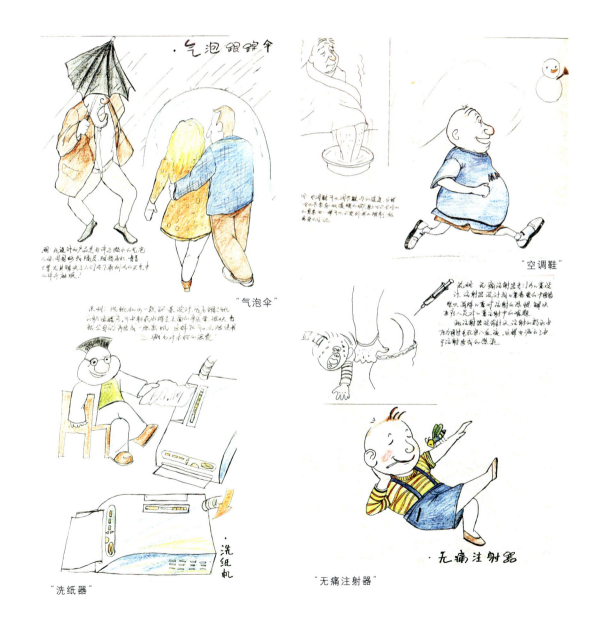

"气泡伞"

"空调鞋"

"洗纸器"

"无痛注射器"

《高等艺术设计课程改革实验丛书》
设计问题/问题导入设计
Problems in Design

"我想要的产品" 学生作业举例（二年级）
作业者：陈锐

"模仿机器人"

"空中监狱"

"虚拟景观机"

"新照相方式"

"自动取奶器"

《高等艺术设计课程改革实验丛书》
设计问题/问题导入设计
Problems in Design

　　课程到此告一段落。
　　这里只是展示了个别的课题，训练的方法是多种多样的，课题也是多种多样的，每一个教师总是根据自己的特点来组织教学，没有统一的标准，特别是极具创造性的设计学科，同样也需要大家自己在教学方法上的创造。这里又提出一个问题：现在大家都在谈创意思维问题，谈的太多，也谈的有些滥了。好像只要强调了创意思维，教学中的一切问题都可以迎刃而解。我也是比较"大呼小叫"喊创意的人，但我最近突然感到，思维上的创意固然重要，但方法上的创意可能现在更重要，思维必须以方法来依托。因此，如何研究"方法论的创意"，我在这里也只是提出这个问题，还有待于大家一起研究。

<div style="text-align:right">

何晓佑
2003年10月于南京黄瓜园

</div>

主要参考书目：

1. 何晓佑编著·产品设计程序与方法·南京：江苏美术出版社出版，2002年
2. 梁良良　黄牧怡著·走进思维新区·北京：中央编译出版社，1996年
3. 毛亚庆著·教育的设计与未来教育·河南美术出版社，2002年
4. 何晓佑编著·未来风格设计·南京：江苏美术出版社出版，2002年
5. 吴家骅著·景观形态学·北京：中国建筑工业出版社，1999年
6. 徐德志编著·日本企业经营高招·广州：广东旅游出版社，1996年
7. 王乾著·古今风水学·昆明：云南人民出版社
8. 其他书刊、文章

图书在版编目（CIP）数据

设计问题／何晓佑编著．—北京：中国建筑工业出版社，2003
（高等艺术设计课程改革实验丛书）
ISBN 7-112-05831-7

Ⅰ.设⋯　Ⅱ.何⋯　Ⅲ.艺术－设计－高等学校－教学参考资料
Ⅳ.J06

中国版本图书馆 CIP 数据核字(2003)第 035810 号

责任编辑：陈小力　李东禧

高等艺术设计课程改革实验丛书
设计问题
设计方法教程
Problems in Design
何晓佑　编著
＊
中国建筑工业出版社出版、发行（北京西郊百万庄）
新华书店经销
北京中科印刷有限公司印刷
＊
开本：889×1194 毫米　1/20　印张：6⅖　字数：150 千字
2003 年 12 月第一版　2006 年 9 月第二次印刷
印数：3001—4200 册　定价：39.80 元
ISBN 7-112-05831-7
　TU・5126(11470)

版权所有　翻印必究
如有印装质量问题，可寄本社退换
（邮政编码 100037）
本社网址：http://www.cabp.com.cn
网上书店：http://www.china-building.com.cn